Perfect
NUDE
POSE

完美裸體姿勢集

model 君島美緒

完美裸體姿勢集
model 君島美緒

pose**1**

站姿

Standing position

006

pose**2**

跪姿、蹲姿

One-leg kneeling

043

pose**3**

坐姿

Sitting position

055

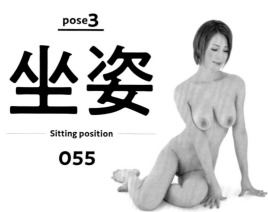
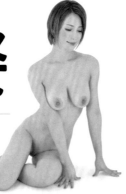

pose**4**

踏台＆椅子

Pose with step & chair

071

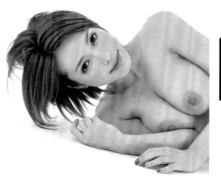

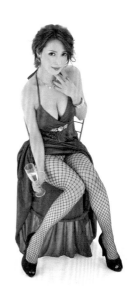

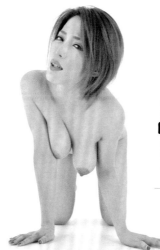

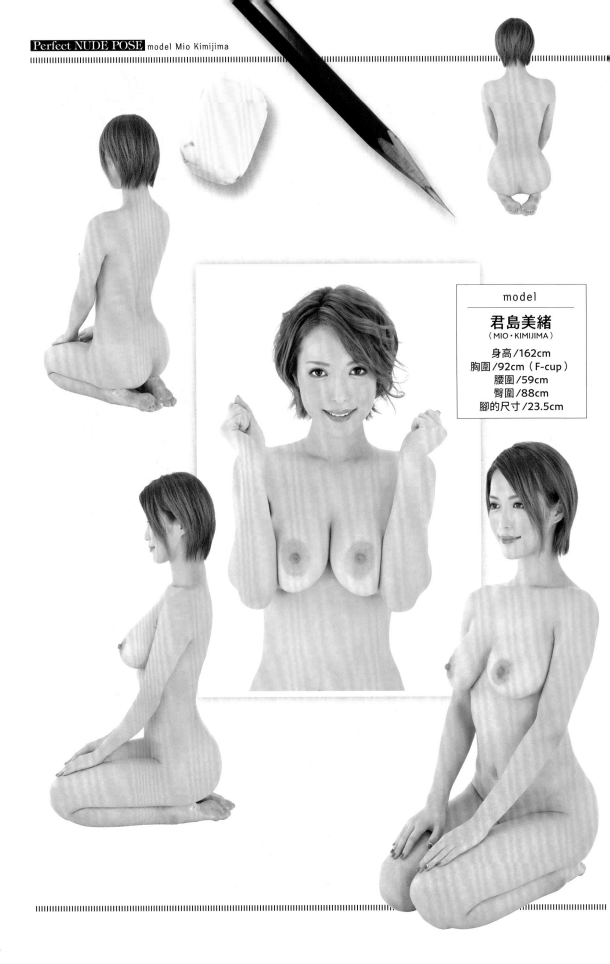

model

君島美緒
（MIO・KIMIJIMA）

身高／162cm
胸圍／92cm（F-cup）
腰圍／59cm
臀圍／88cm
腳的尺寸／23.5cm

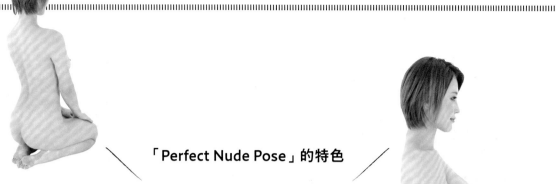

「Perfect Nude Pose」的特色

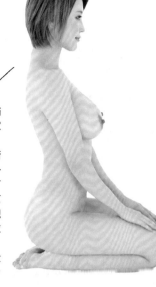

　　本書製作的目的，是希望能為立志當畫家、漫畫家或插畫家的初學者提供「素描練習」之素材，為此我們起用當紅的模特兒，並且在書中網羅各式各樣的姿勢供大家參考。

　　造型藝術的基礎是裸體素描，由於裸體素描是畫圖時掌握正確比例、部位平衡以及陰影描繪的最快捷徑，同時也是提高繪畫技巧最基本的方法，因此我們準備了一個特製的迴轉台，以360度的方式將各式各樣的姿勢拍攝下來（8個畫面）。大家可以看看這個跨頁的8張照片，當我們在拍攝時，這個迴轉台簡直就是我們的「幕後幫手」。另外，有些動作還會加上「煽情」或「俯瞰」的角度，讓我們能夠透過不同觀點，將這些動作融入素描之中。此外在特輯方面，我們也刊登了身穿洋裝時的「寬衣姿勢」以及「性交體位」，好讓這本書能成為一本可以應用在各種情況的好書。

　　素描時最重要的一件事，就是「開心畫畫」。因此我們希望這本姿勢集能幫助大家紮實鍛鍊素描能力，如實地畫出一幅令人滿意的作品，甚至成為大家鍛鍊素描能力的「座右書」。好啦，現在就讓我們立刻拿起畫筆來畫看看吧！

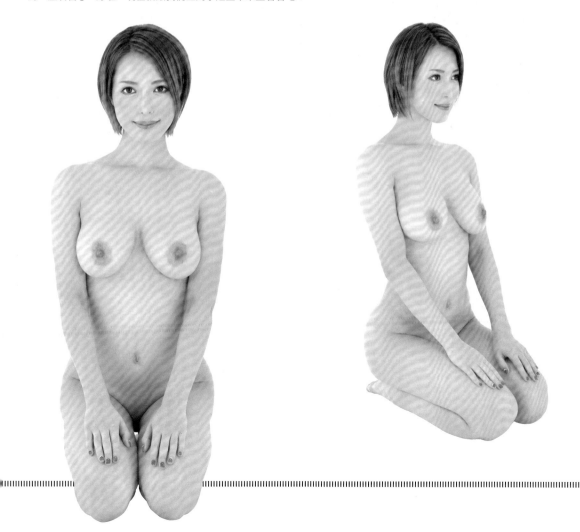

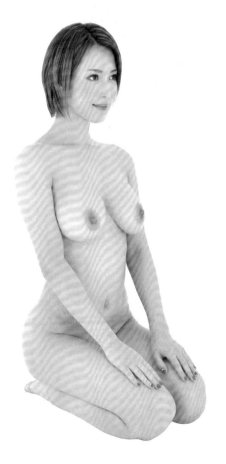

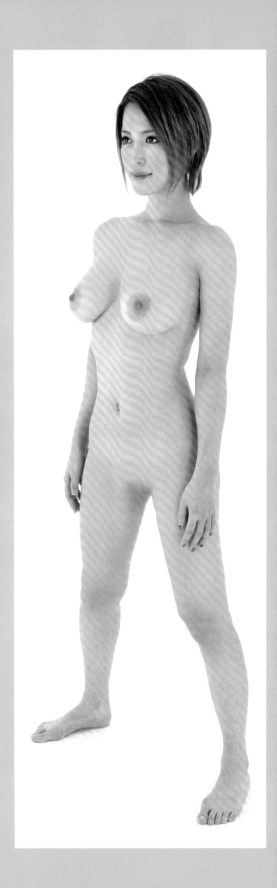

Perfect NUDE POSE

pose1

站姿

—— Standing position ——

從自然輕鬆的基本站姿
到律動感十足的姿勢都完整呈現

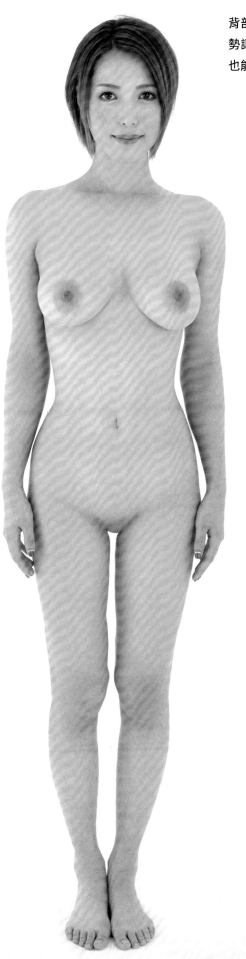

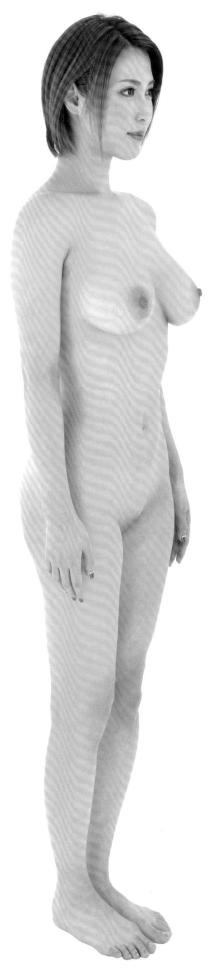

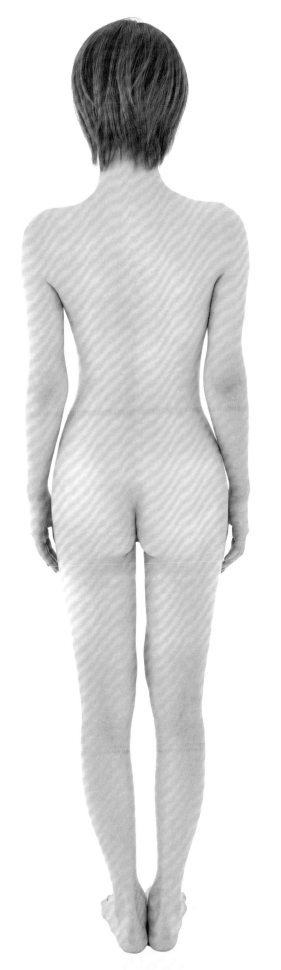

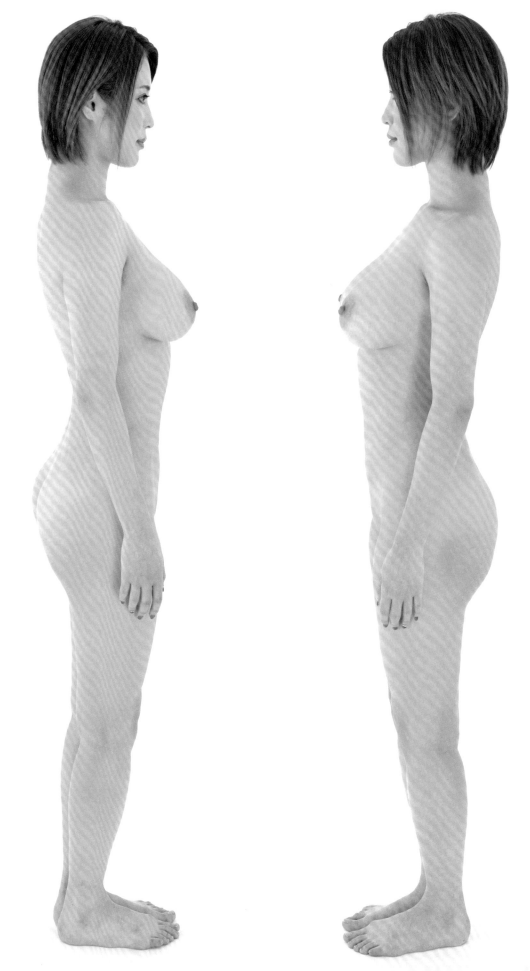

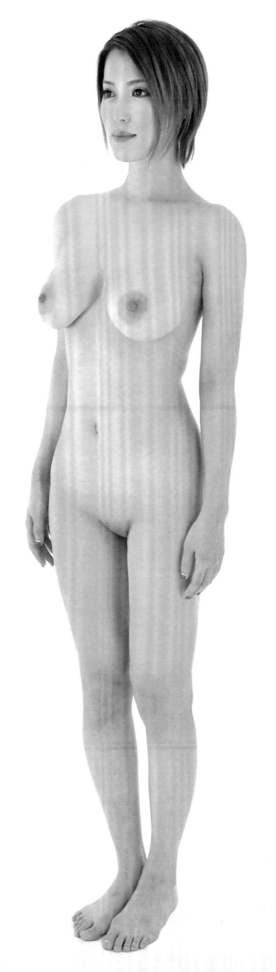

這樣的站姿感覺更加輕鬆，且充滿了
女人味。描繪時可以連同下半身的動
作，仔細畫出腰際附近的手指線條。

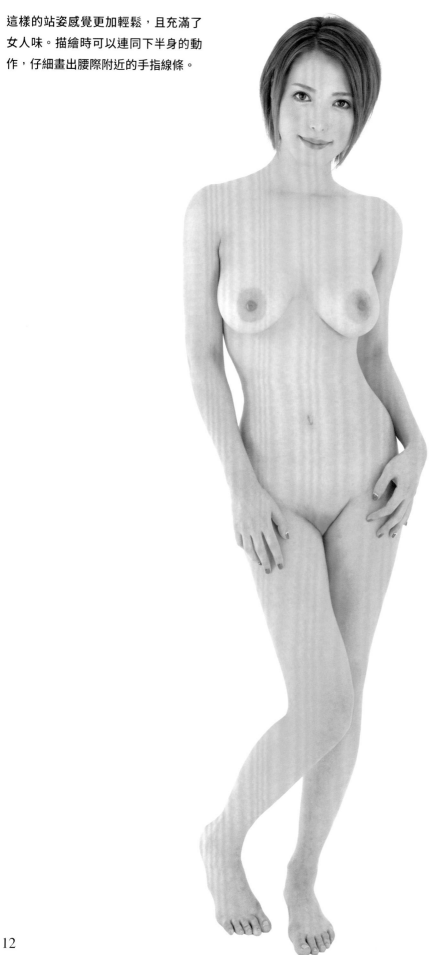

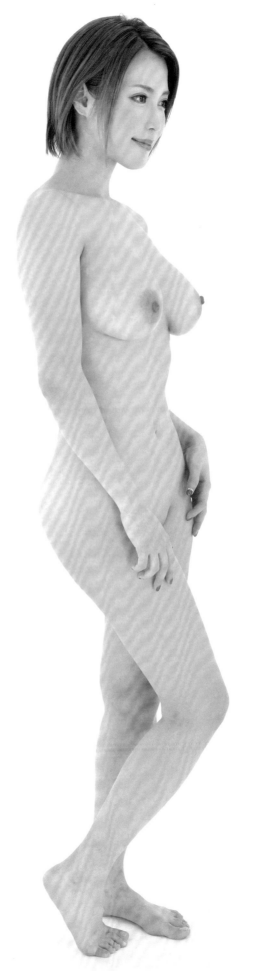

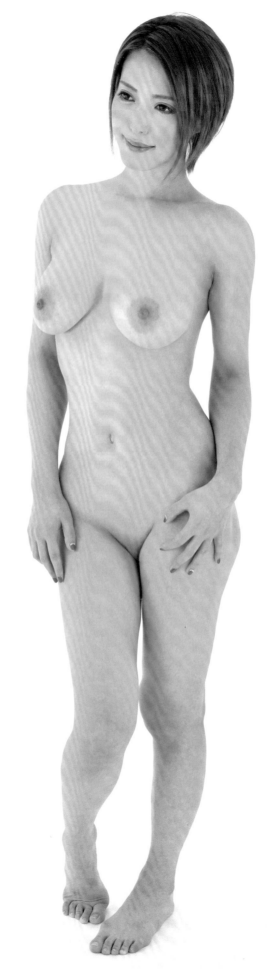

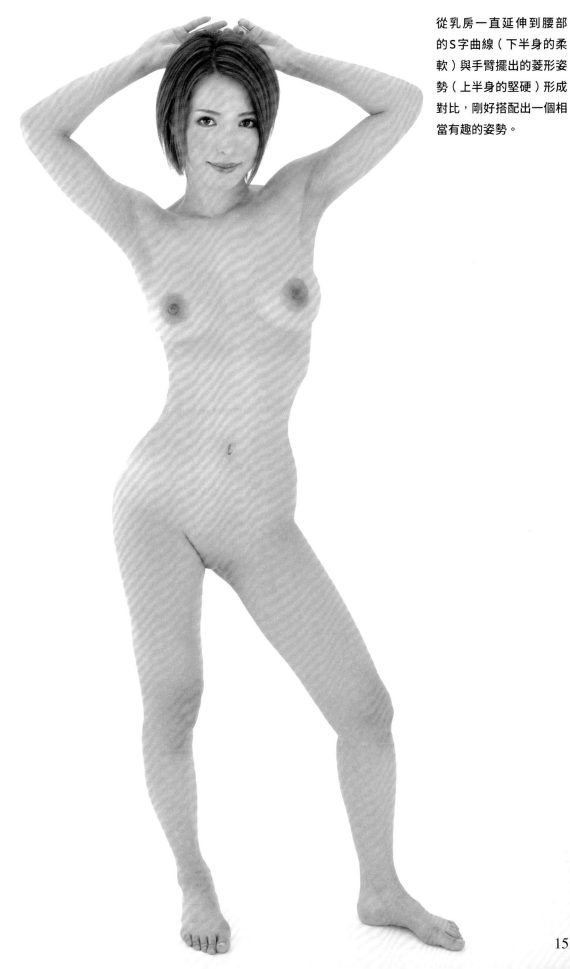

從乳房一直延伸到腰部
的S字曲線（下半身的柔
軟）與手臂擺出的菱形姿
勢（上半身的堅硬）形成
對比，剛好搭配出一個相
當有趣的姿勢。

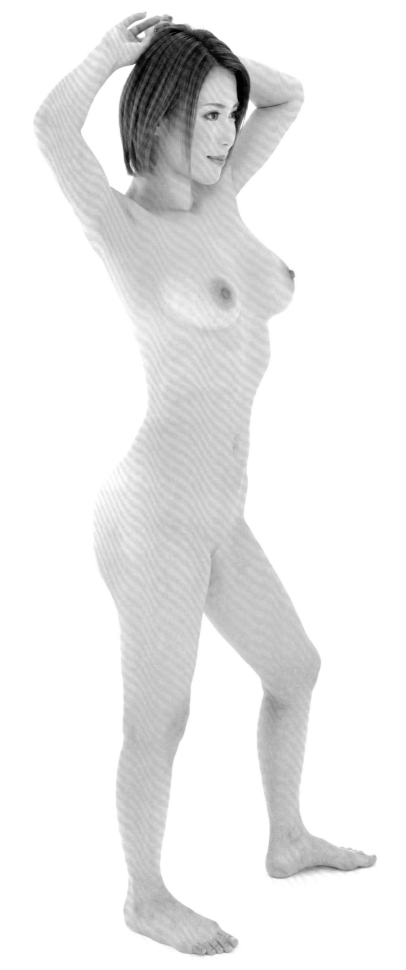

16

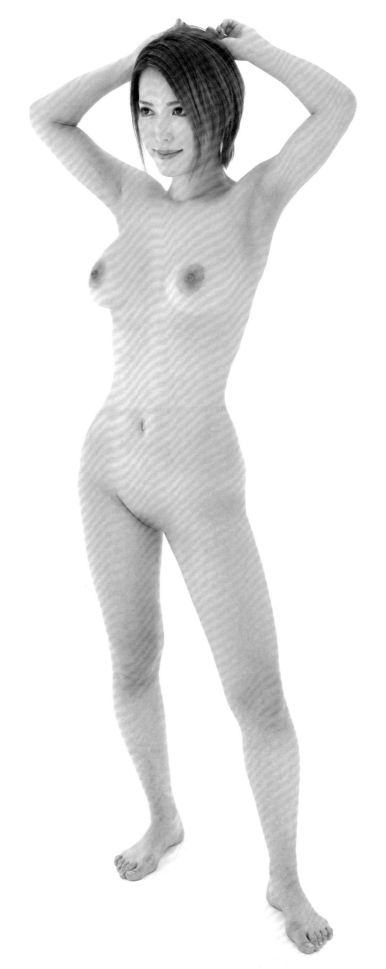

雙手交叉，讓上半身呈現倒
三角形，進而與腰部至臀部
的正三角形成對比。

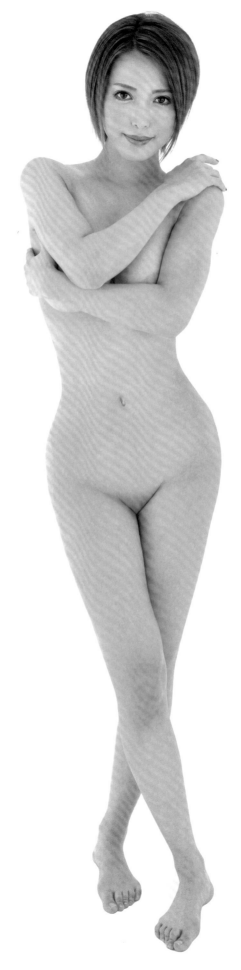

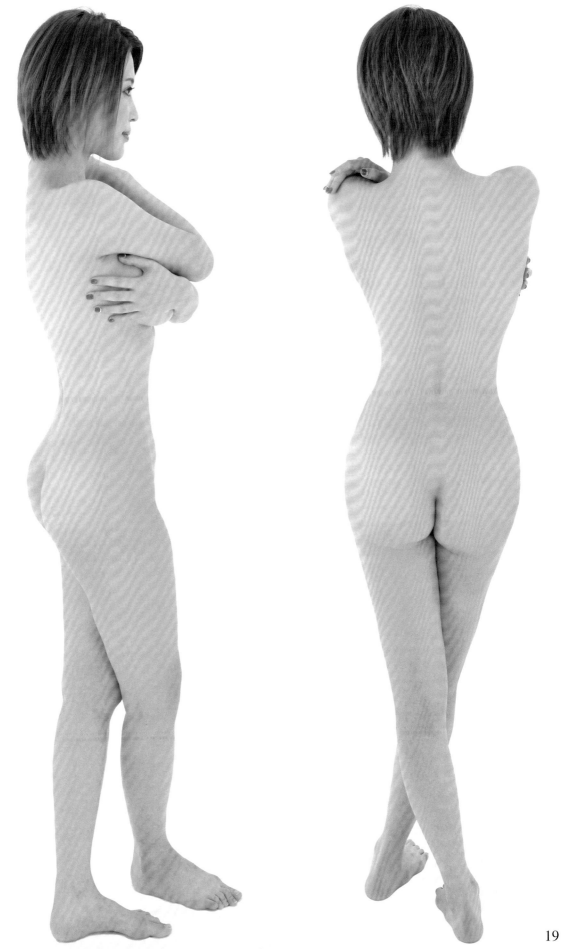

19

手臂整個伸直的運動可以舒展肩膀到上臂這段肌肉。抬頭仰望時，脖頸這個部位所展現的曲線更是優美。讓我們將女性玲瓏有致的腰身和腰臀形成的梯形，完美地展現出來吧！

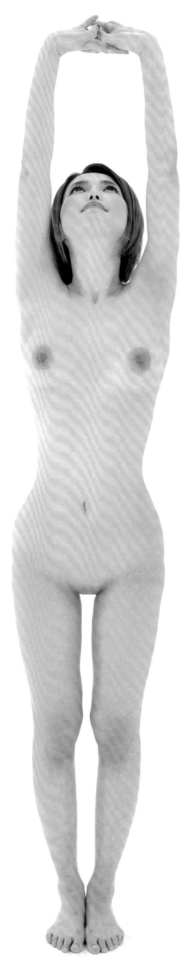

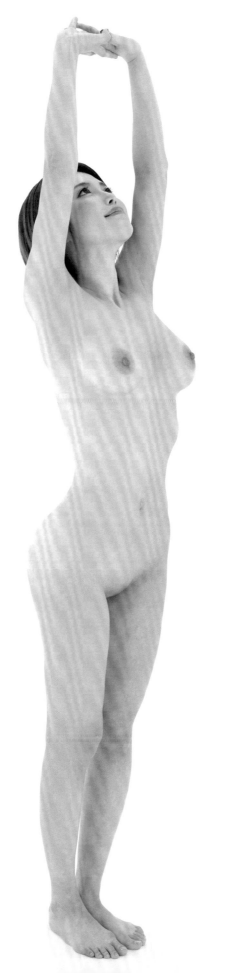

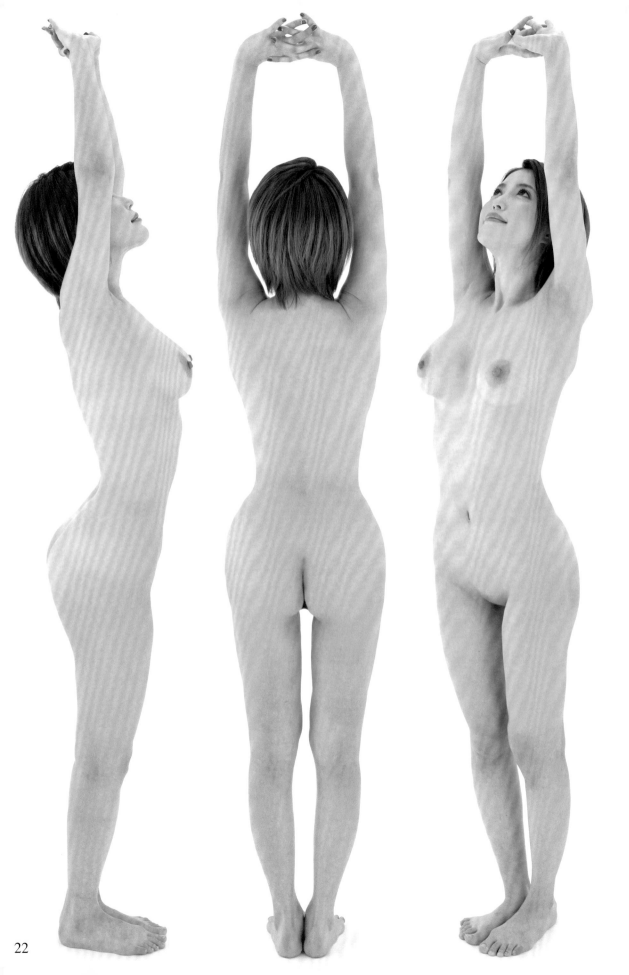

22

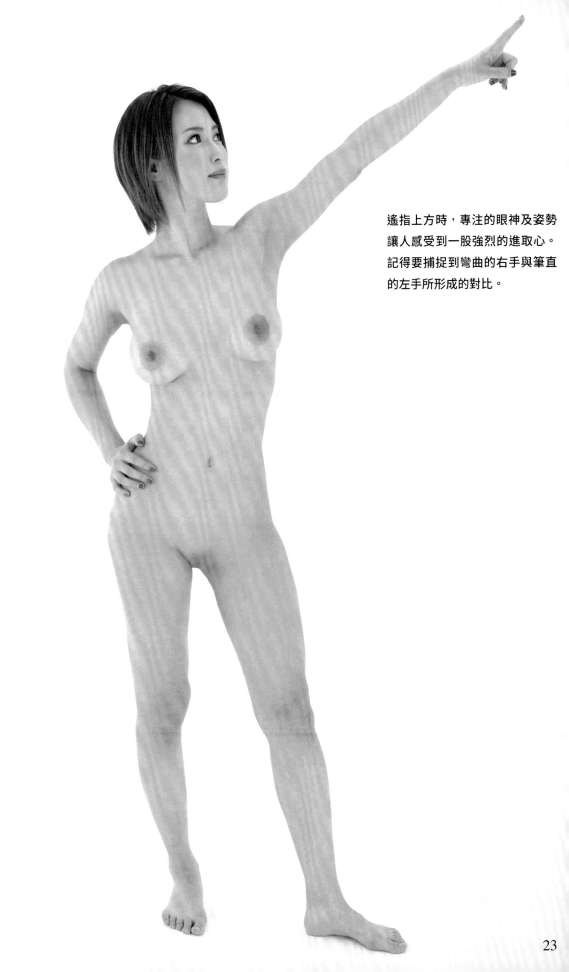

遙指上方時，專注的眼神及姿勢
讓人感受到一股強烈的進取心。
記得要捕捉到彎曲的右手與筆直
的左手所形成的對比。

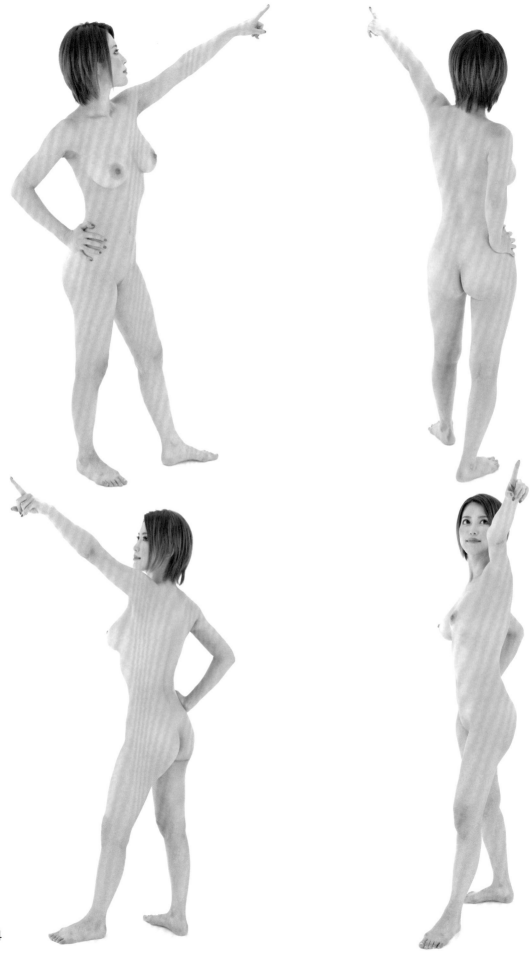

要確實描繪出從頭部到腳尖,以及傾斜伸直手臂所形成的兩條直線。

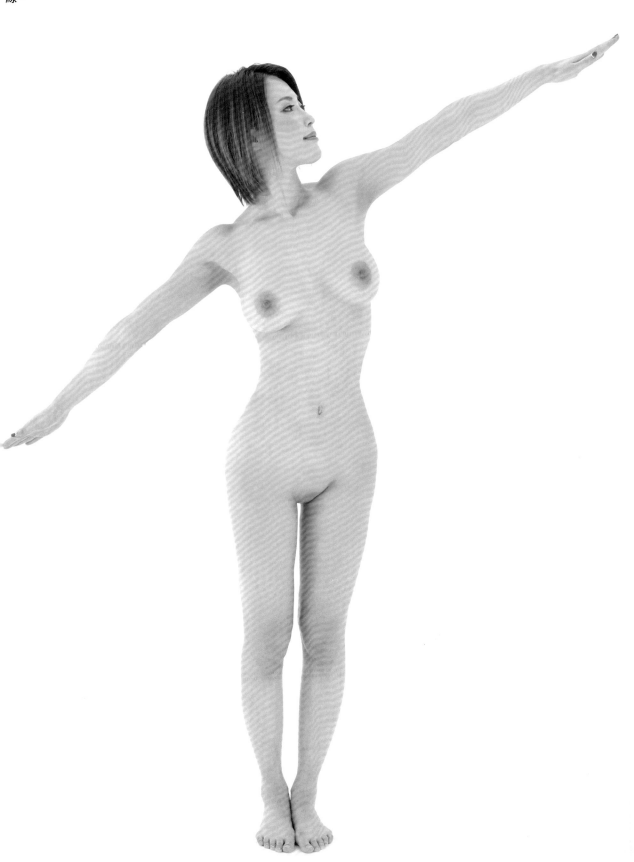

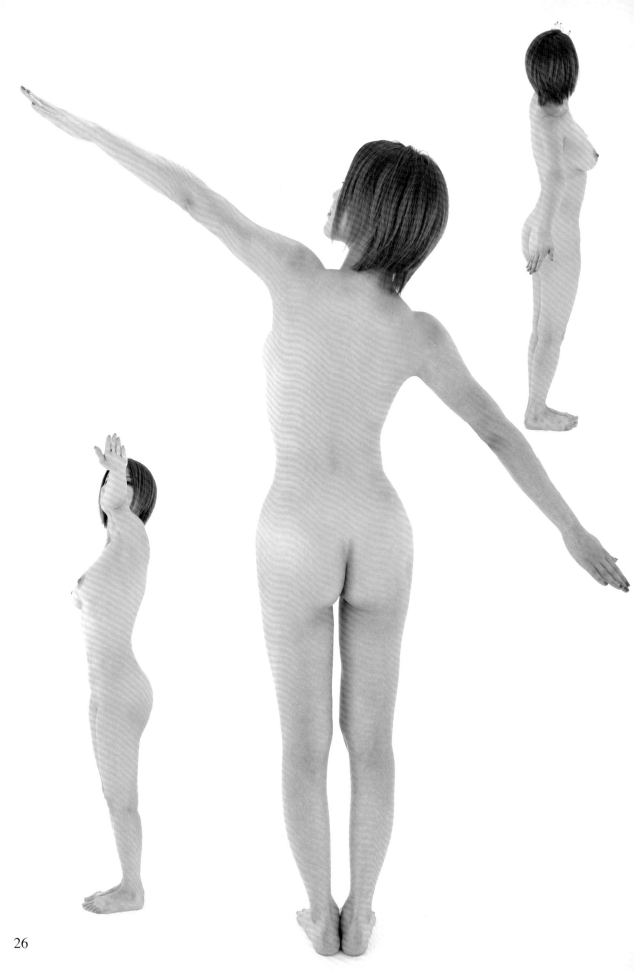

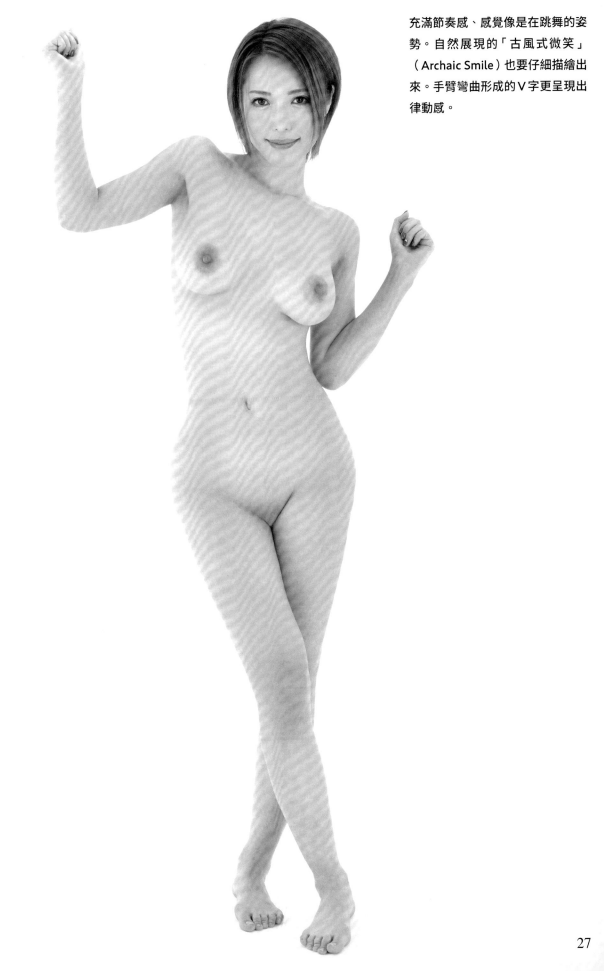

充滿節奏感、感覺像是在跳舞的姿
勢。自然展現的「古風式微笑」
（Archaic Smile）也要仔細描繪出
來。手臂彎曲形成的 V 字更呈現出
律動感。

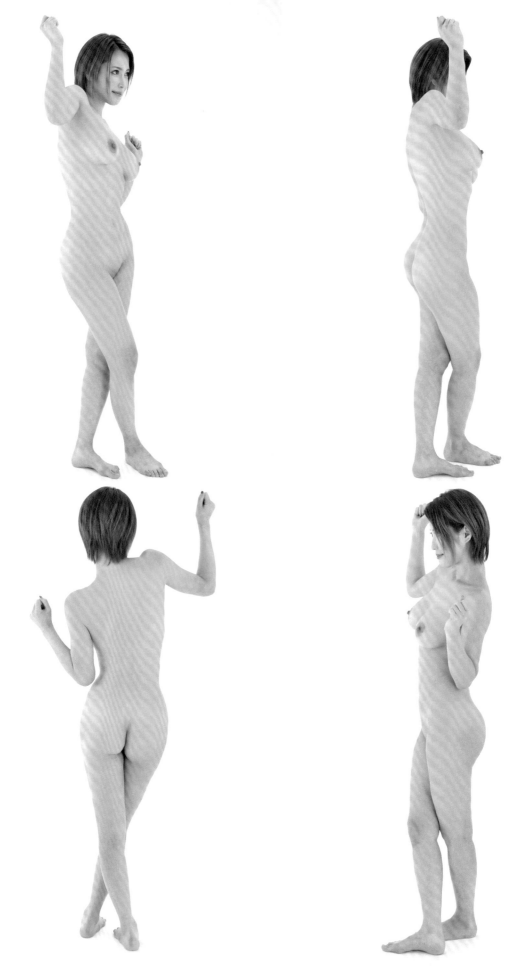

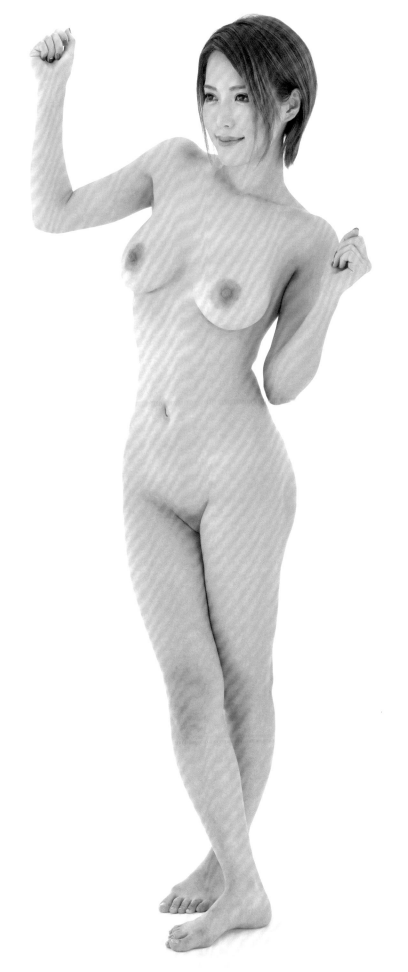

「喂〜」彷彿在呼喊對方的姿勢。
除了溫柔又可愛的表情之外，也要
留意手指與乳房的動向及形狀。

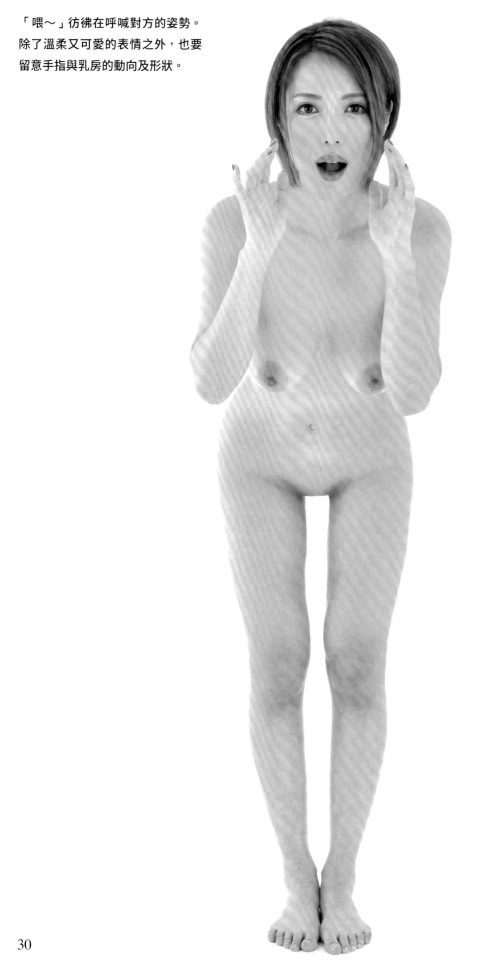

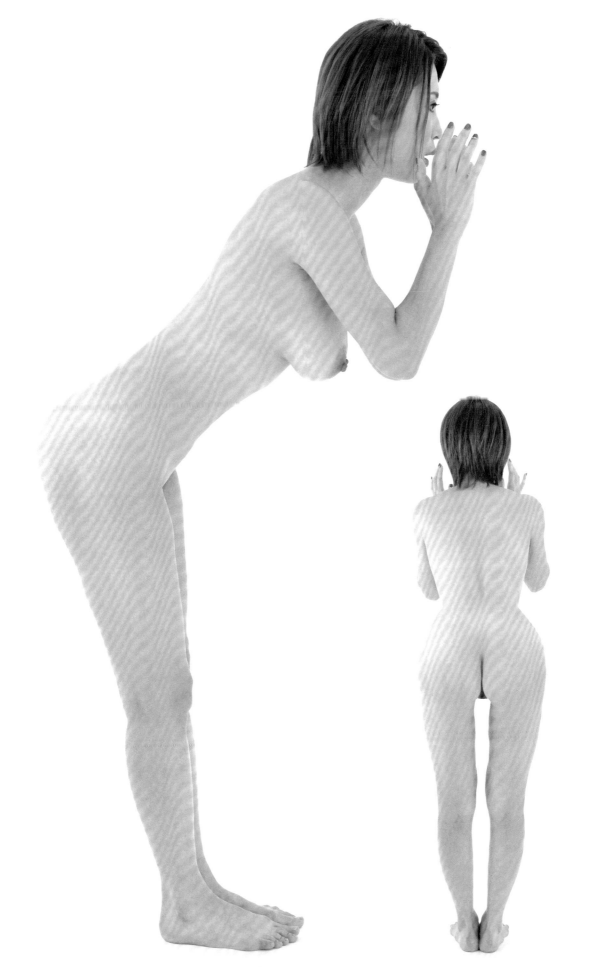

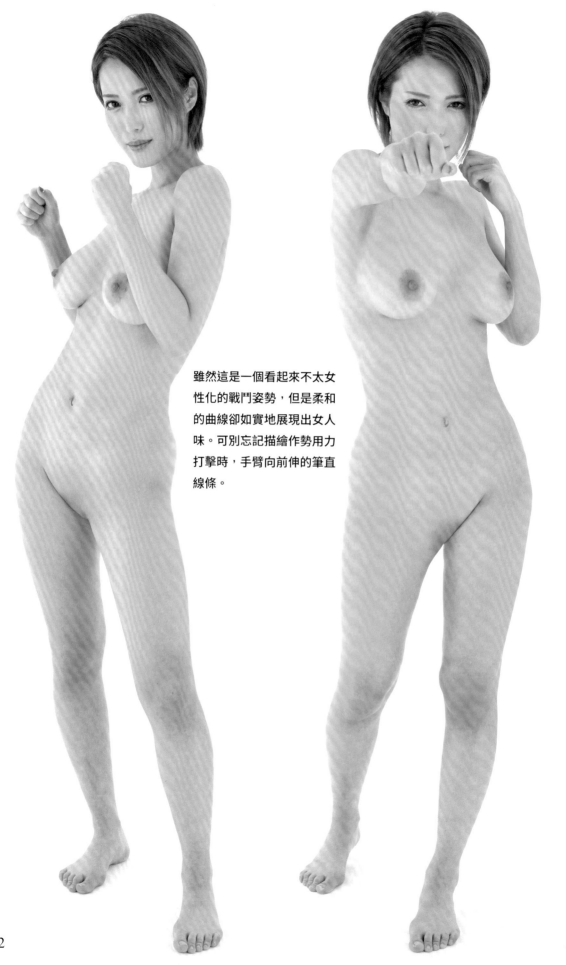

雖然這是一個看起來不太女
性化的戰鬥姿勢，但是柔和
的曲線卻如實地展現出女人
味。可別忘記描繪作勢用力
打擊時，手臂向前伸的筆直
線條。

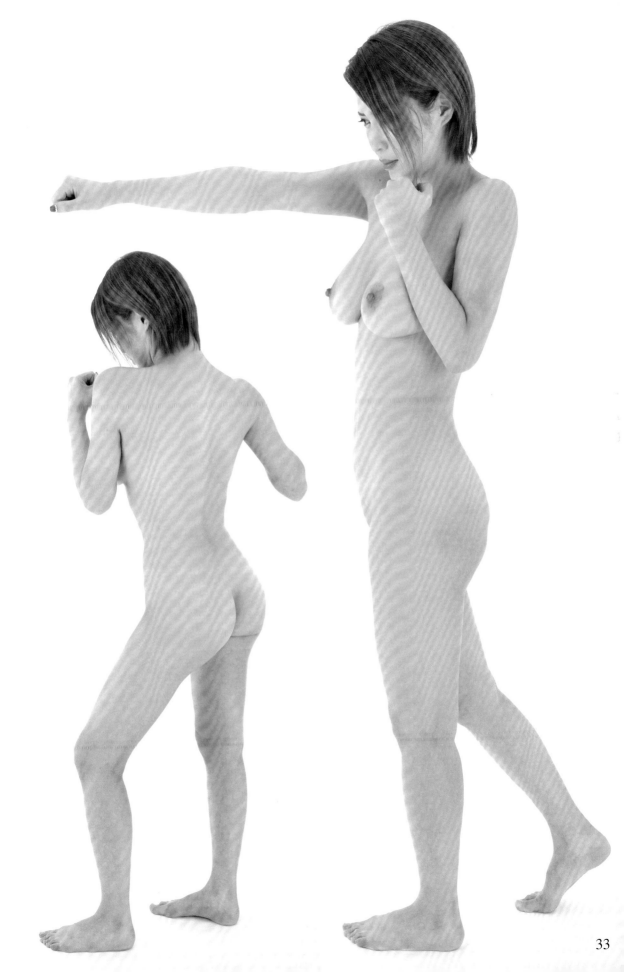

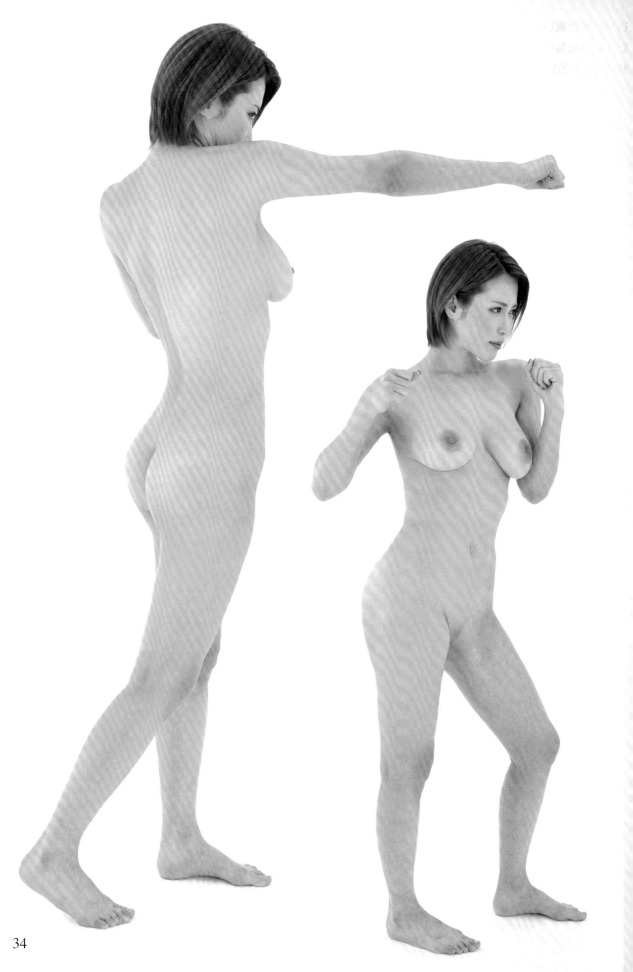

彷彿要撿拾東西的姿勢。描繪時
要多觀察乳房的豐滿程度，以及
腰部彎曲時的玲瓏曲線。

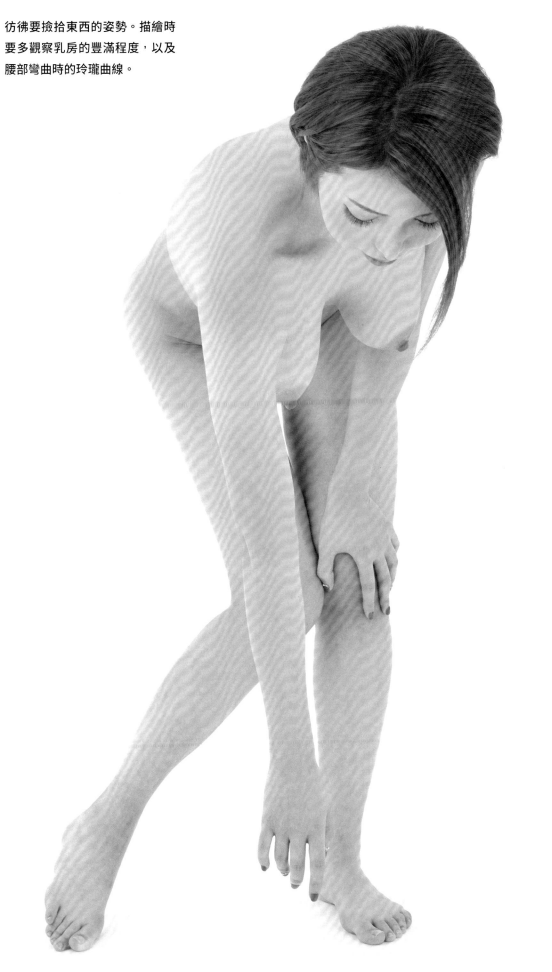

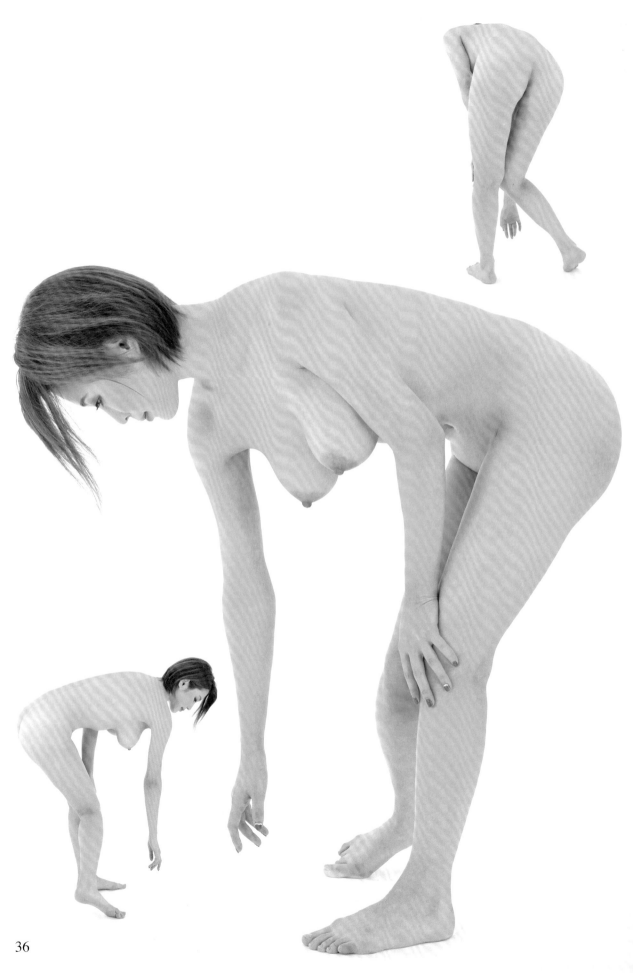

這是一個相當有精神，雙手擺動向前進的姿勢。不過同時也洋溢著一股優雅的女人味。描繪時要盡量注意手臂的動向，以及躍動的右腳所營造之節奏感。

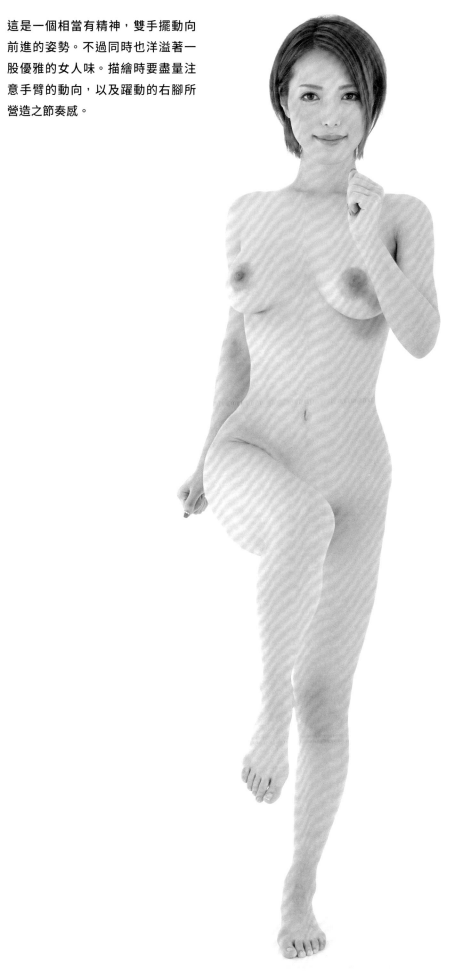

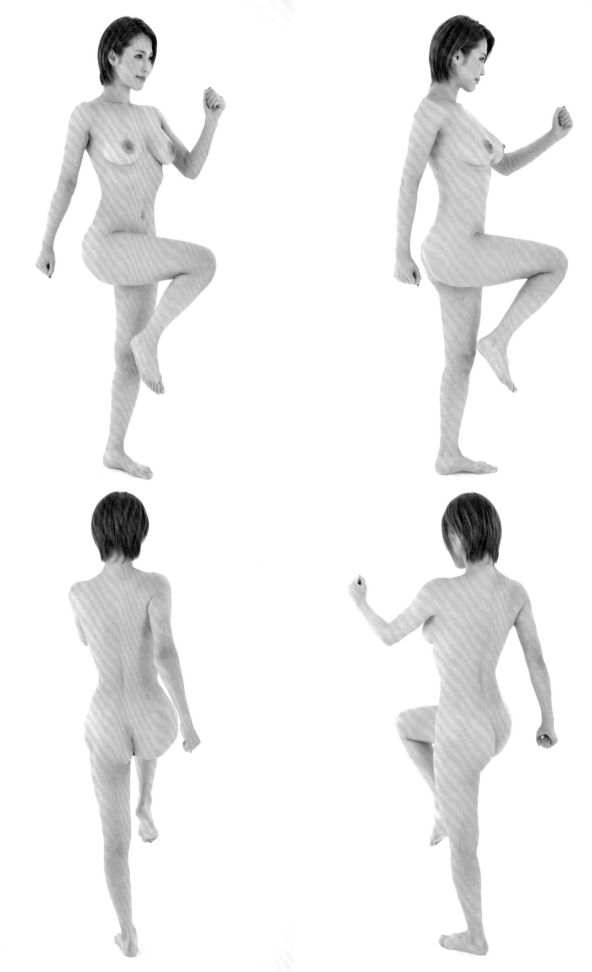

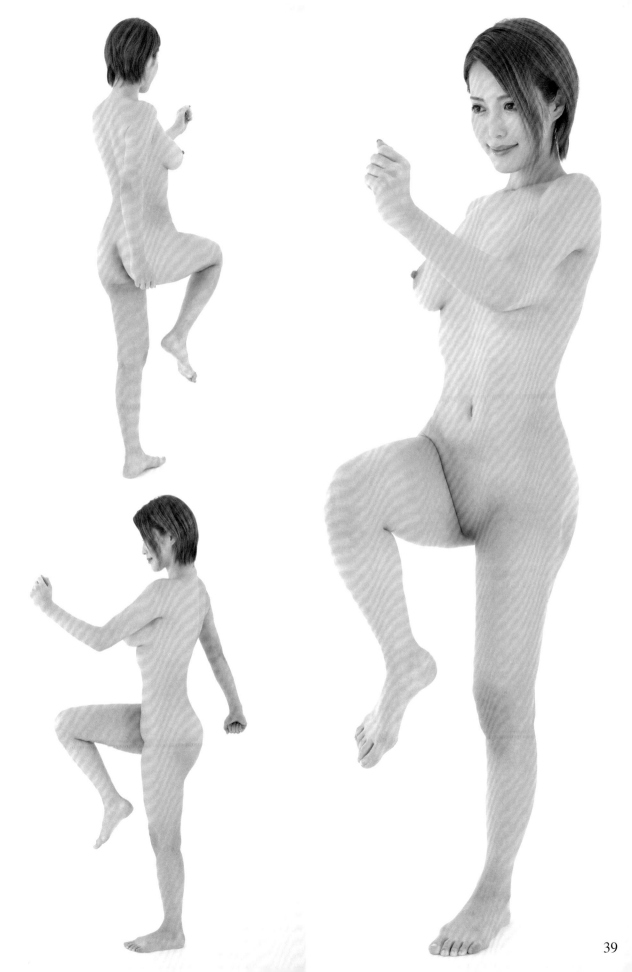

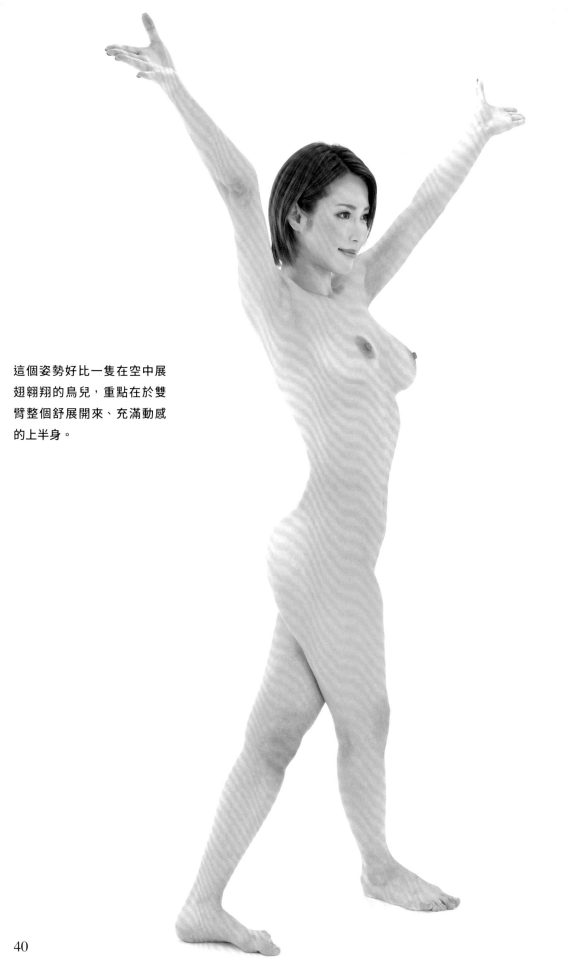

這個姿勢好比一隻在空中展
翅翱翔的鳥兒，重點在於雙
臂整個舒展開來、充滿動感
的上半身。

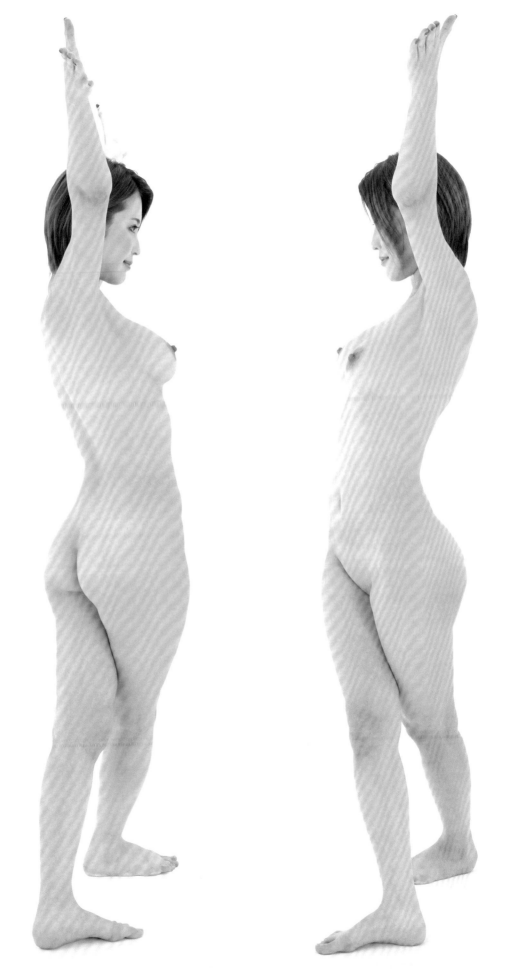

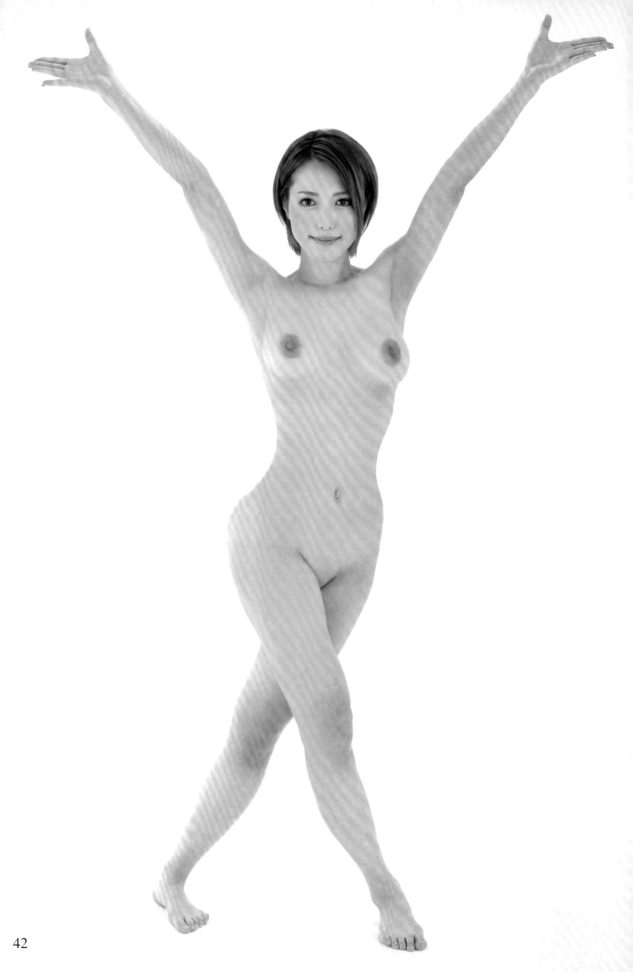

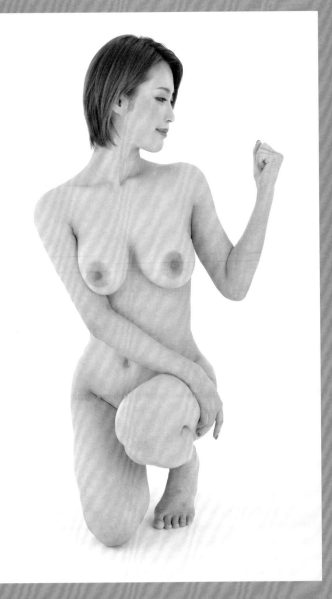

Perfect NUDE POSE

pose2

跪姿、蹲姿

—— **One-leg kneeling** ——

這一章是與膝蓋著地有關的姿勢。重點在於雙
腳以及腰部等下半身展現的肉體美與曲線美。

這個動作要立起右膝，彎曲左膝，也就是單膝跪地的姿勢。重點在於腰部的渾圓曲線以及支撐重心的左手動作。

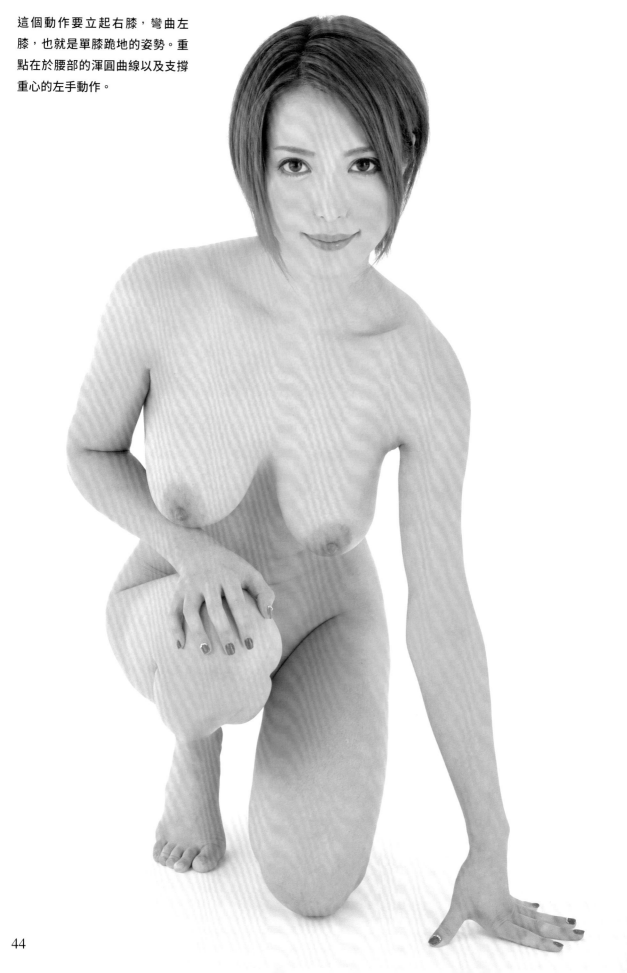

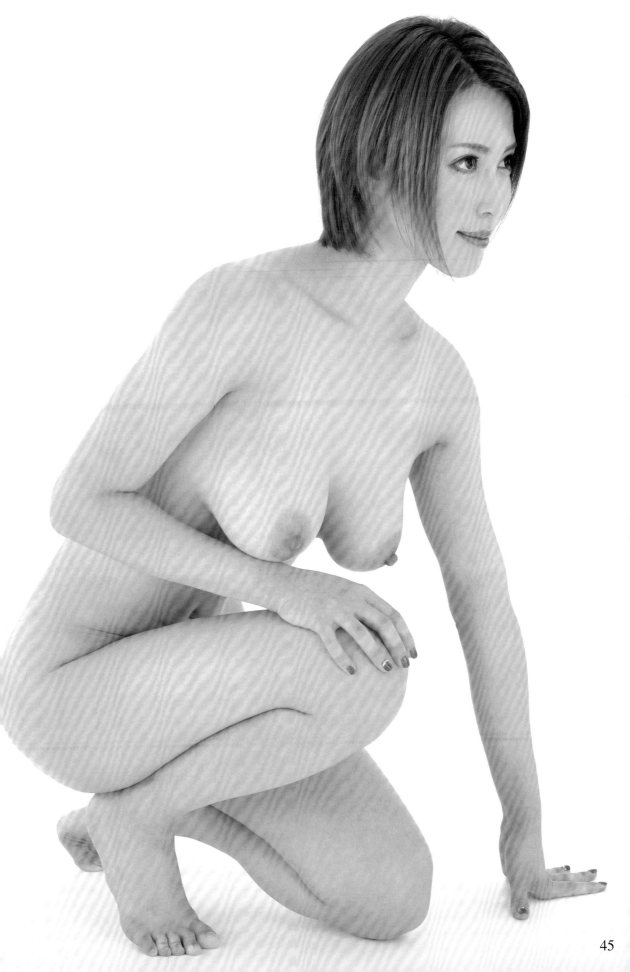

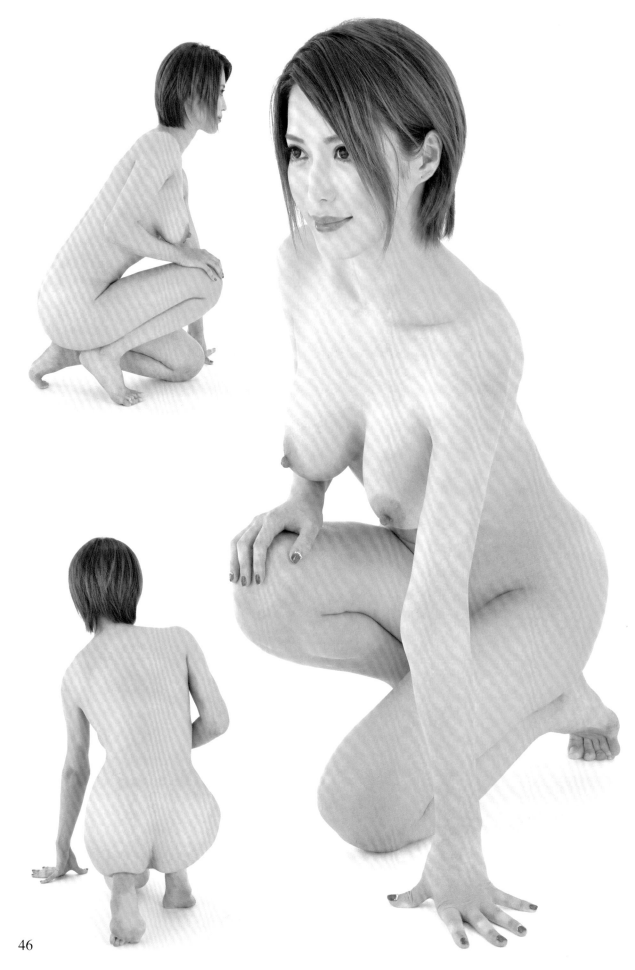

延續前一頁的動作，緊接著做出
抬頭挺胸，單膝跪地的姿勢。彎
成銳角的膝蓋和性感的上半身，
在比例上必須取得平衡。

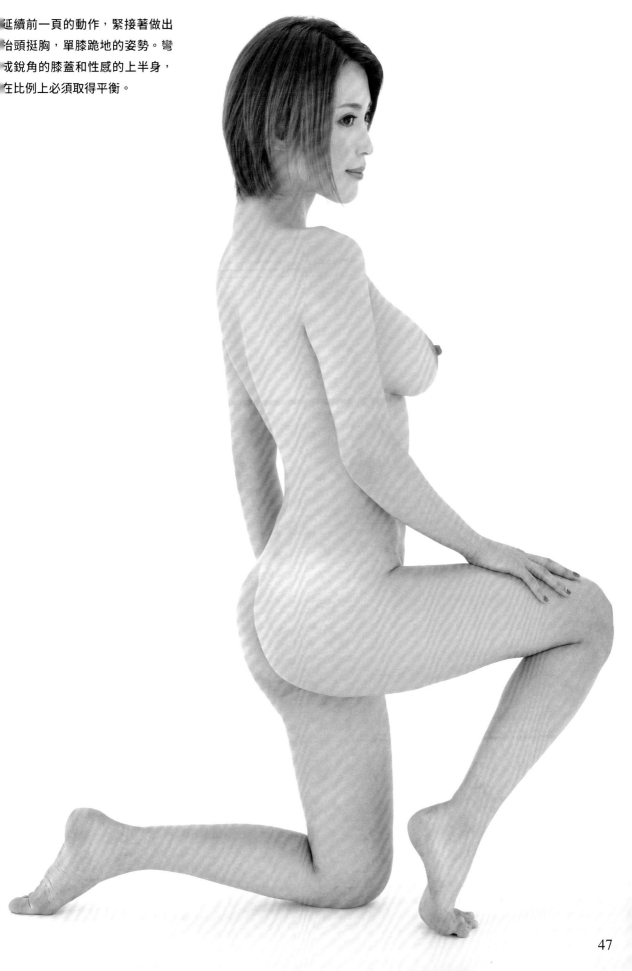

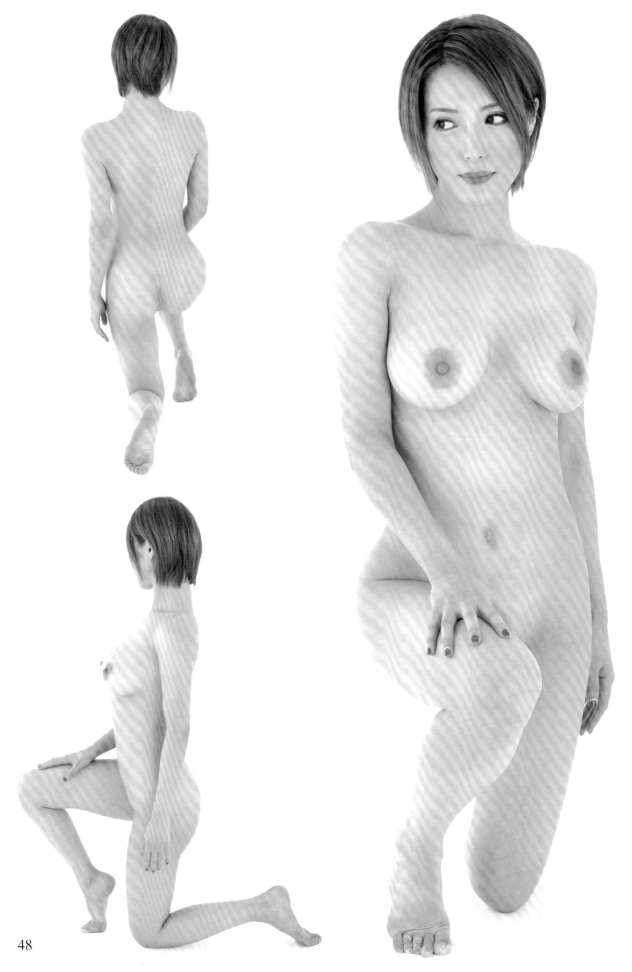

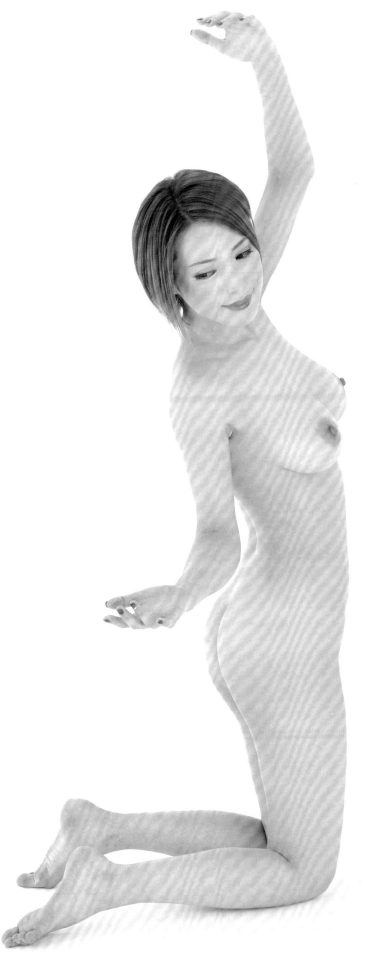

在雙膝著地的情況之下，雙臂圍成一個大圓圈的姿勢。臉部的表情與手臂的動作都充滿了女人味，展現出文雅端莊的氣質。

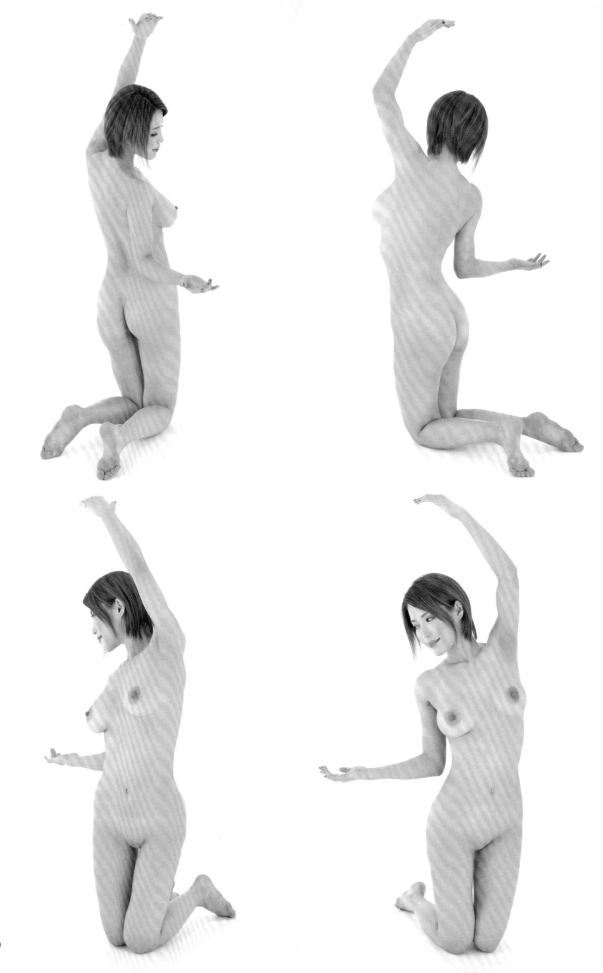

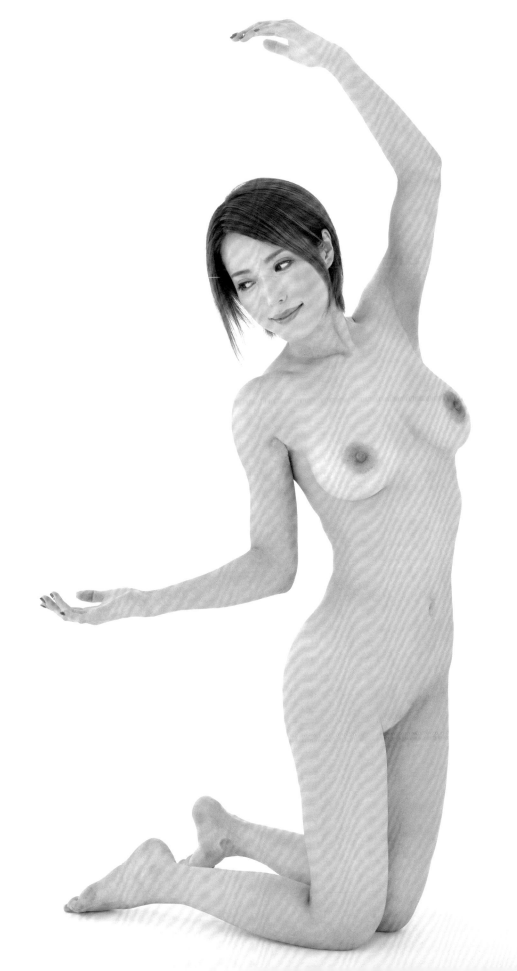

在抬頭或低頭的情況下，四肢
著地的姿勢。肩膀、後背與臀
部的渾圓曲線，剛好與手臂及
膝蓋的筆直曲線形成對比。

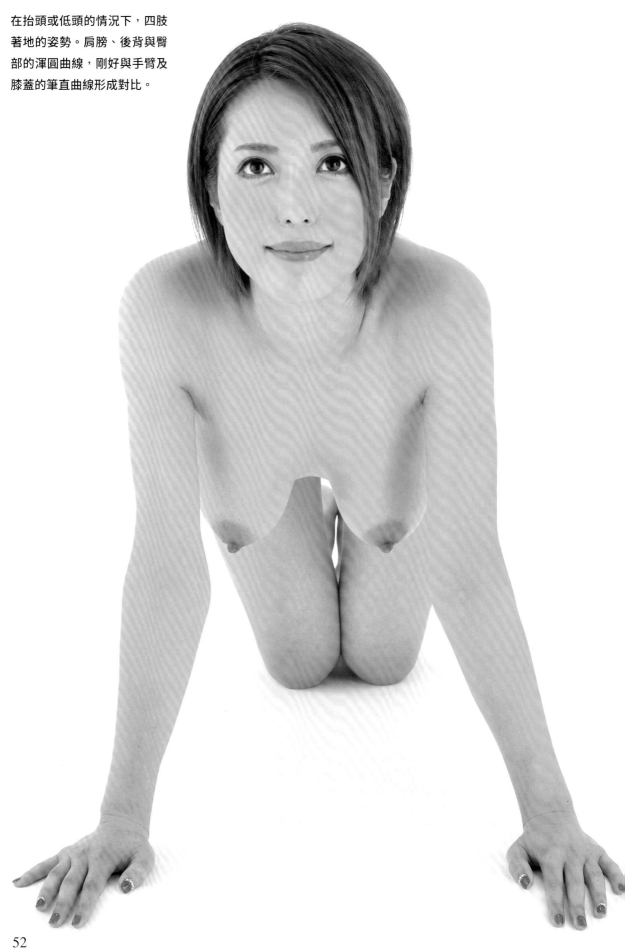

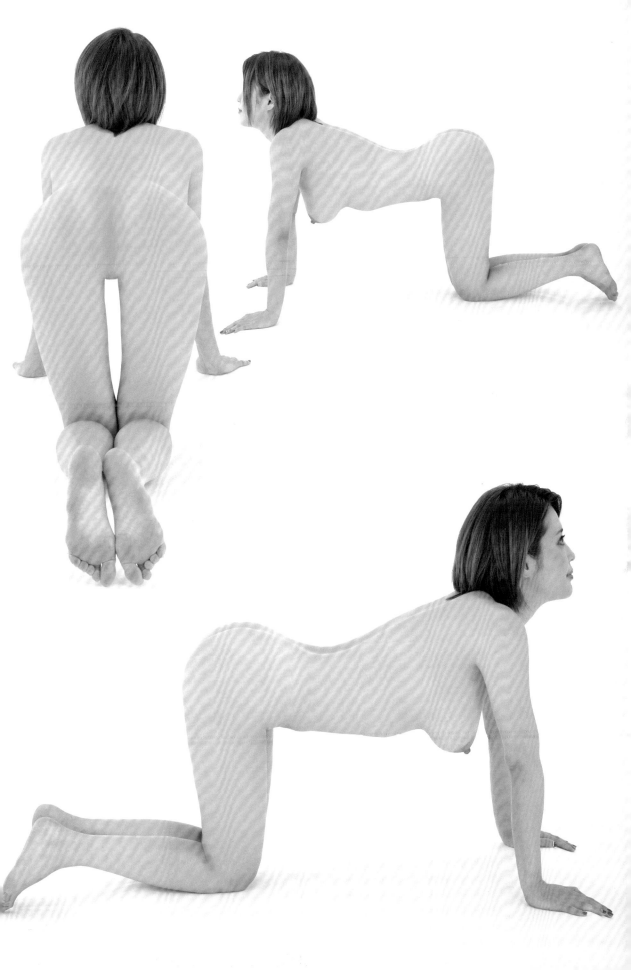

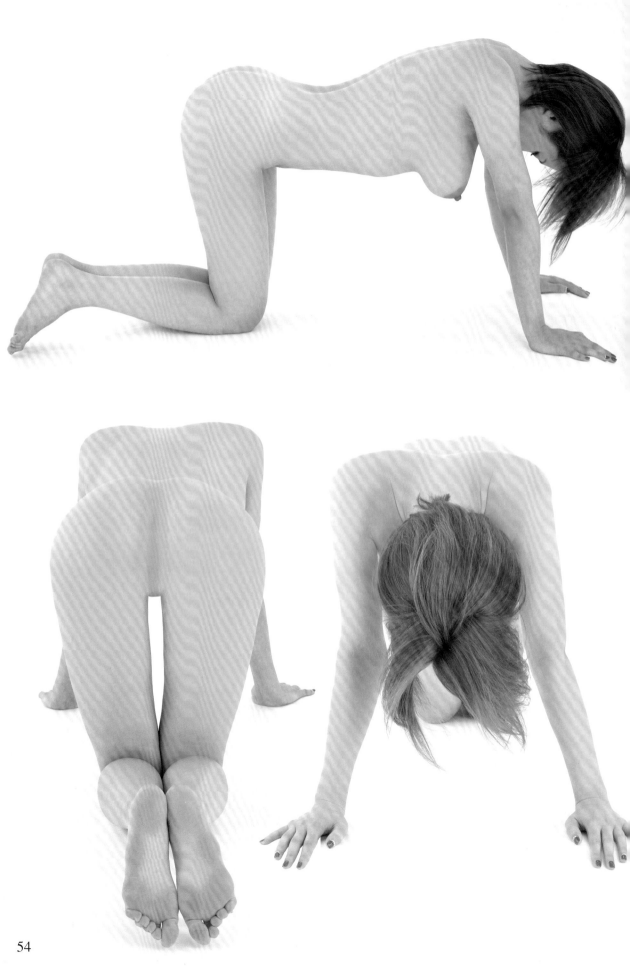

Perfect NUDE POSE

pose3

坐姿

—— **Sitting position** ——

不管是典型的坐姿，還是洋溢女人味的迷人姿
勢，讓我們試著描繪出各式各樣的坐姿吧！

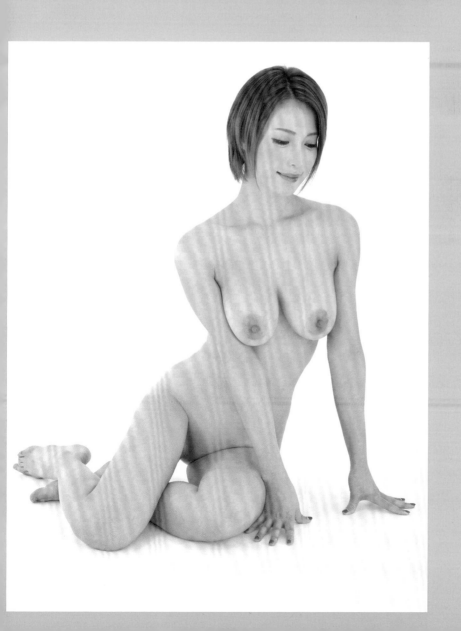

這是上體育課時常見的坐姿。雙
臂交叉，雙腳靠攏。各個部位緊
密接觸的感覺要仔細地描繪出
來。

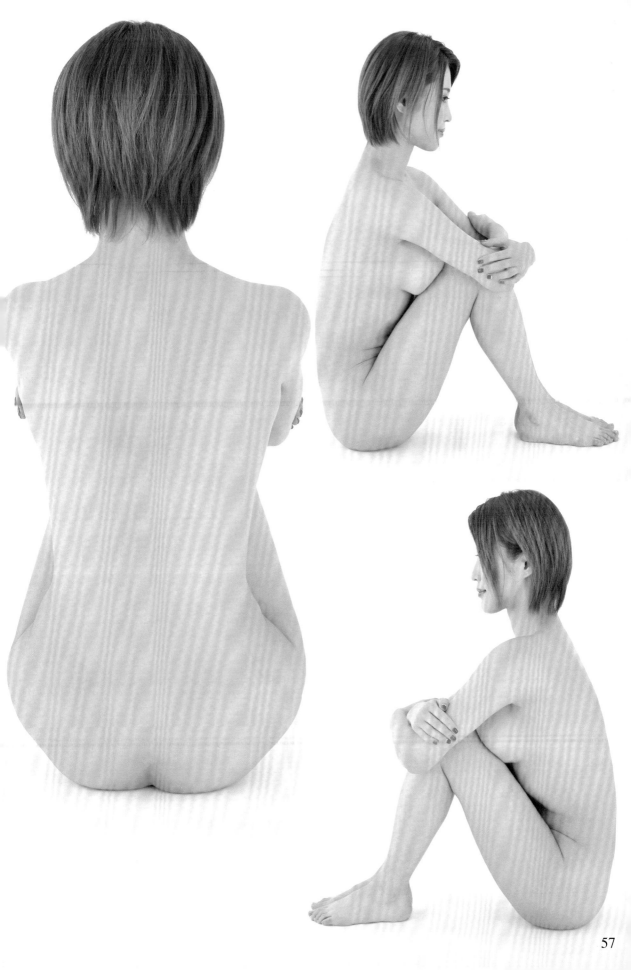

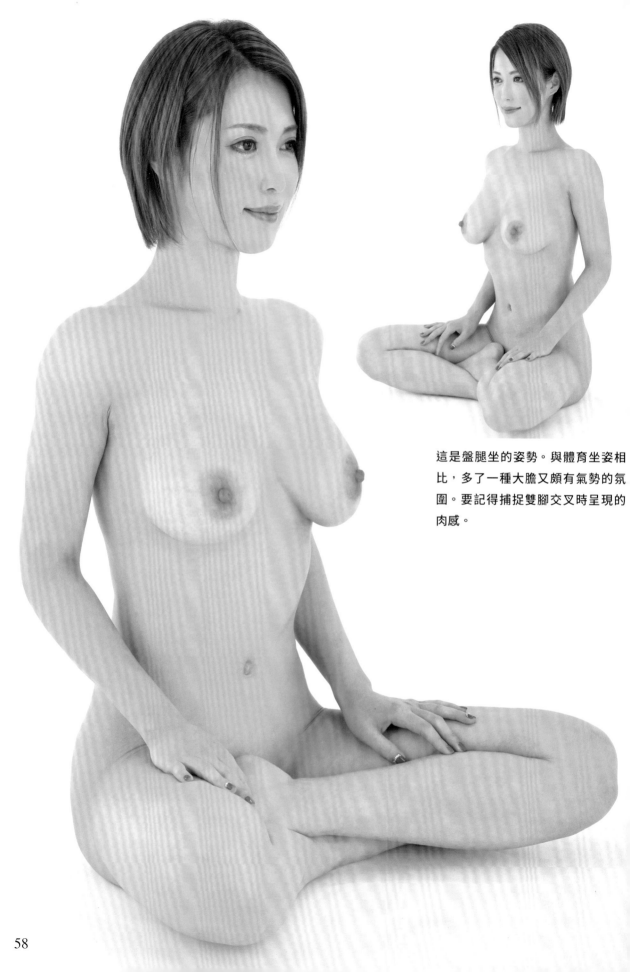

這是盤腿坐的姿勢。與體育坐姿相比，多了一種大膽又頗有氣勢的氛圍。要記得捕捉雙腳交叉時呈現的肉感。

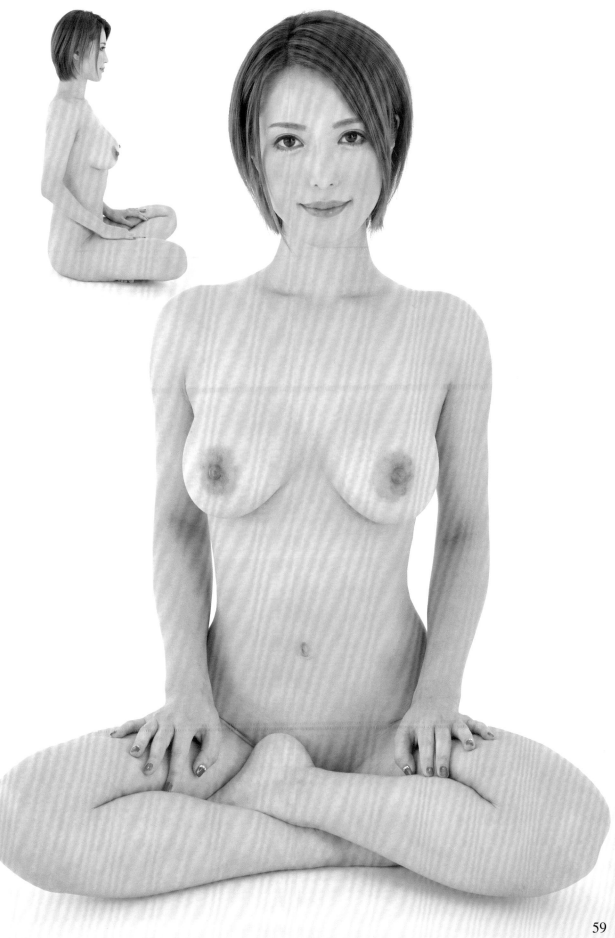

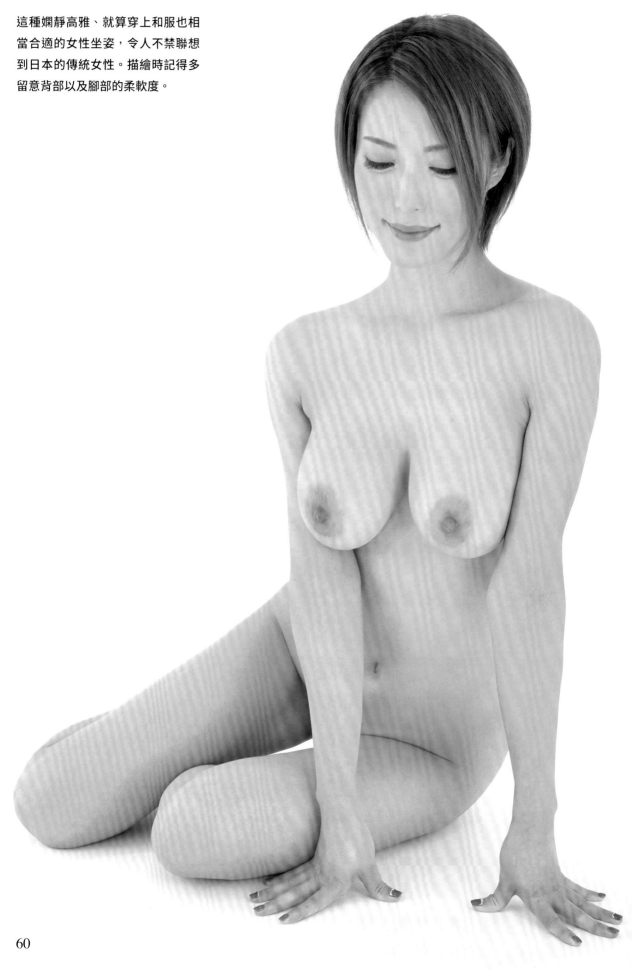

這種嫻靜高雅、就算穿上和服也相
當合適的女性坐姿，令人不禁聯想
到日本的傳統女性。描繪時記得多
留意背部以及腳部的柔軟度。

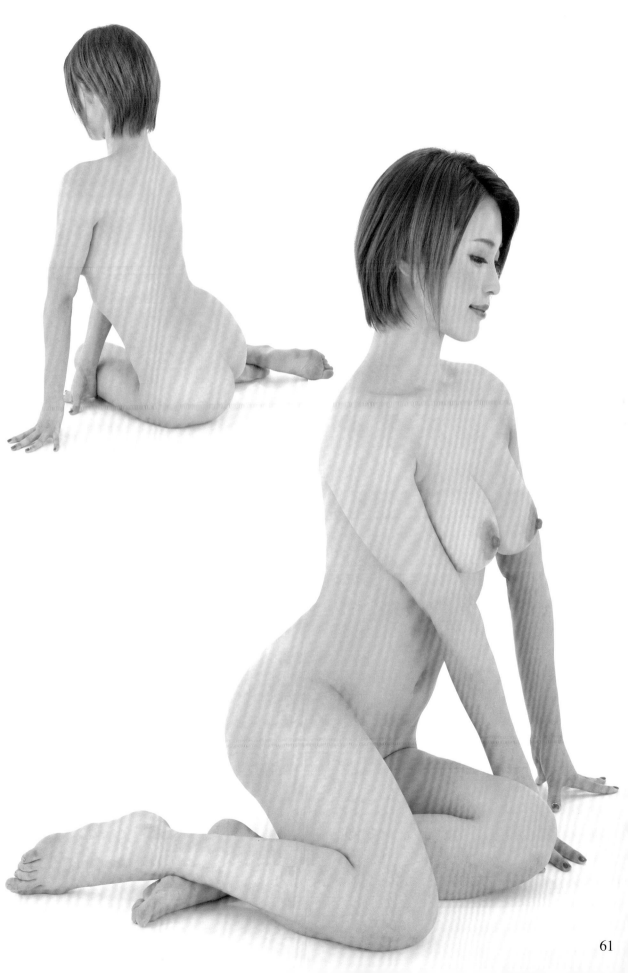

61

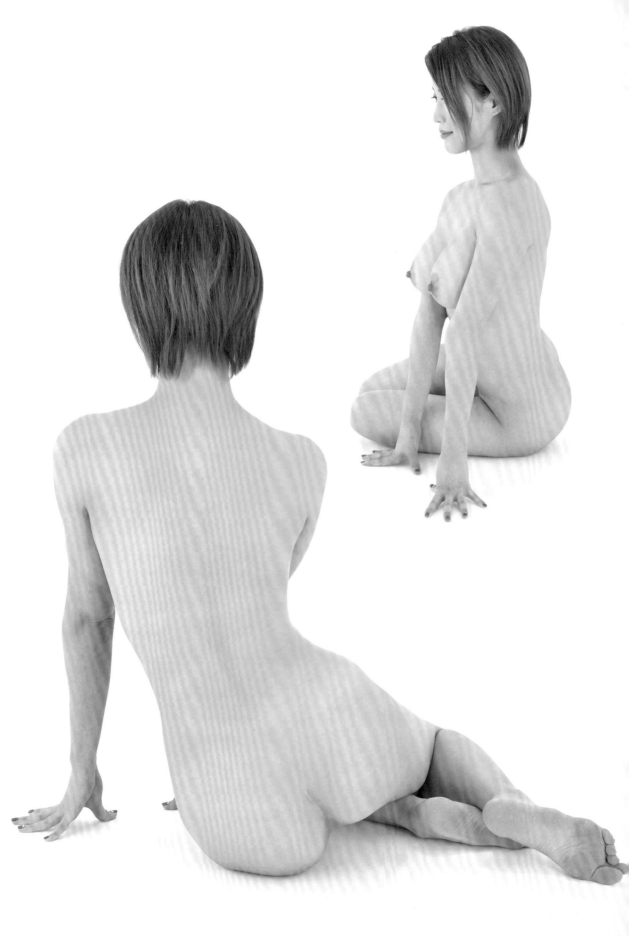

這個手臂輕輕高舉，指尖也溫柔
彎曲的姿勢相當具有女人味。仰
頂抬起的下巴線條要細膩地描繪
出來。

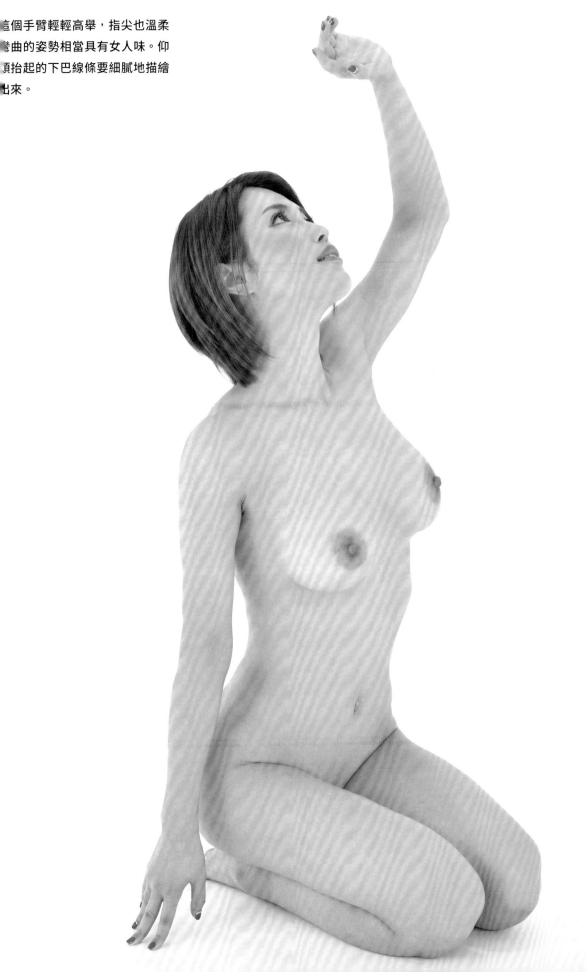

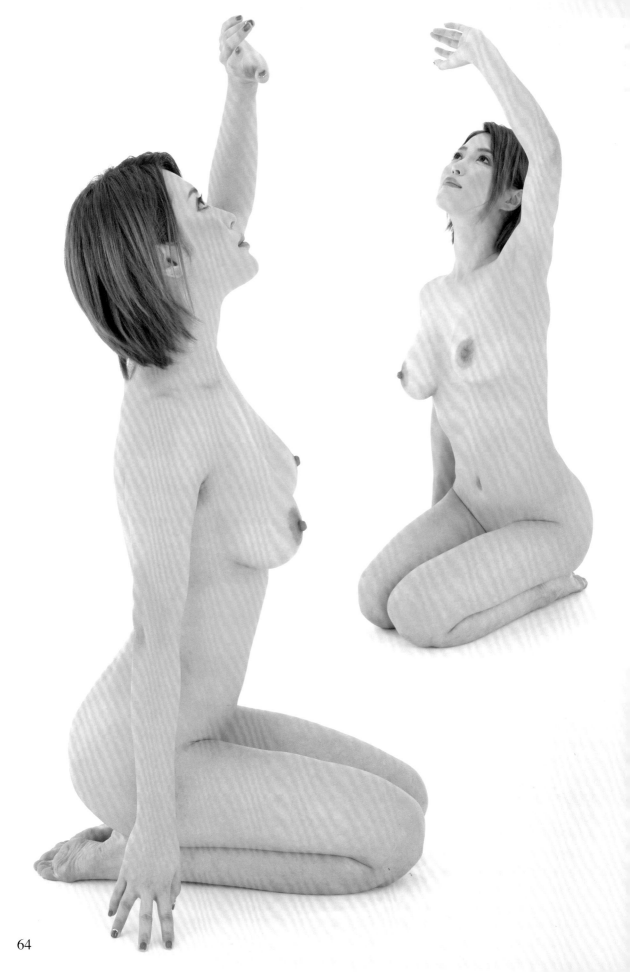

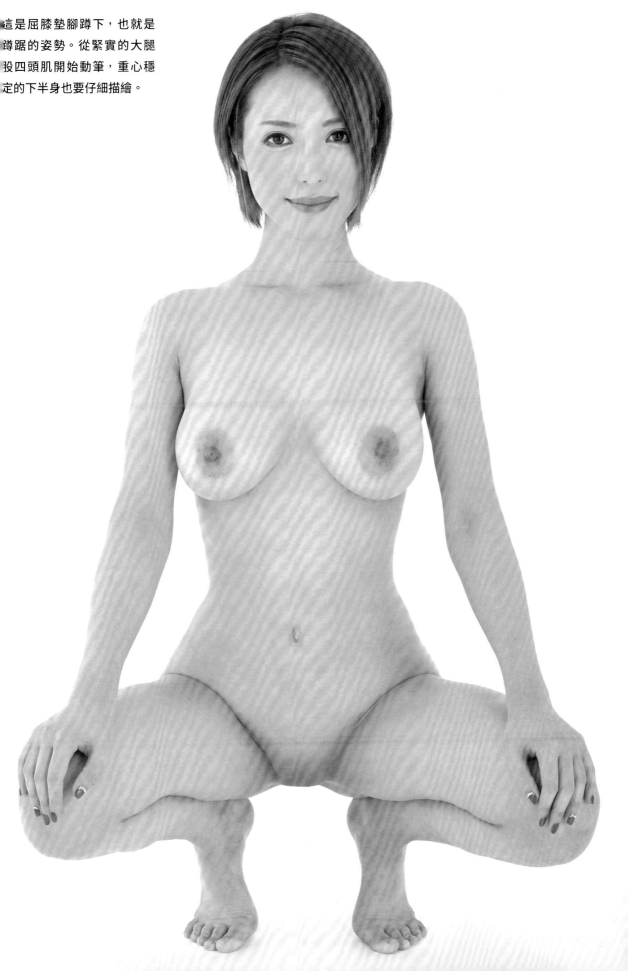

這是屈膝墊腳蹲下，也就是
蹲踞的姿勢。從緊實的大腿
股四頭肌開始動筆，重心穩
定的下半身也要仔細描繪。

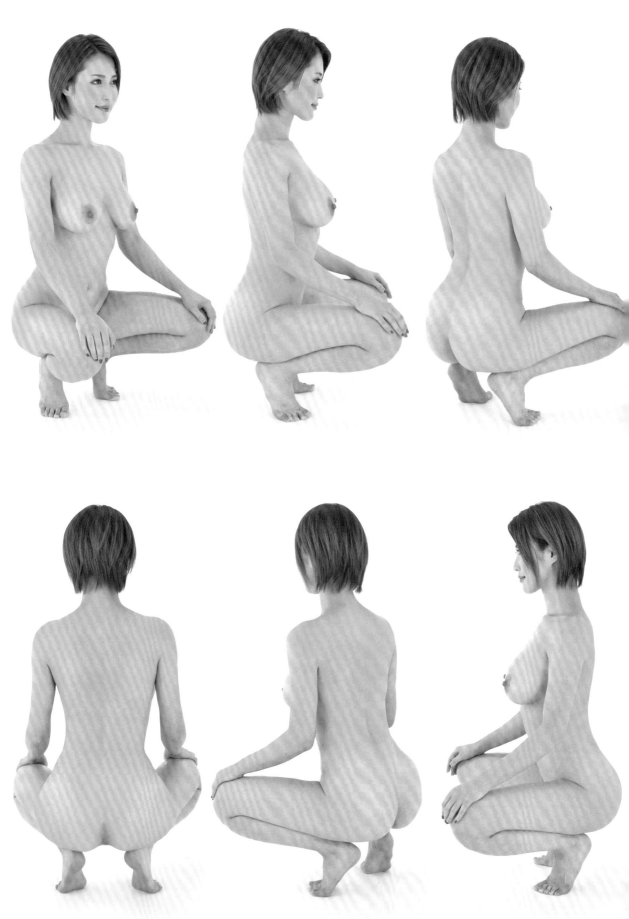

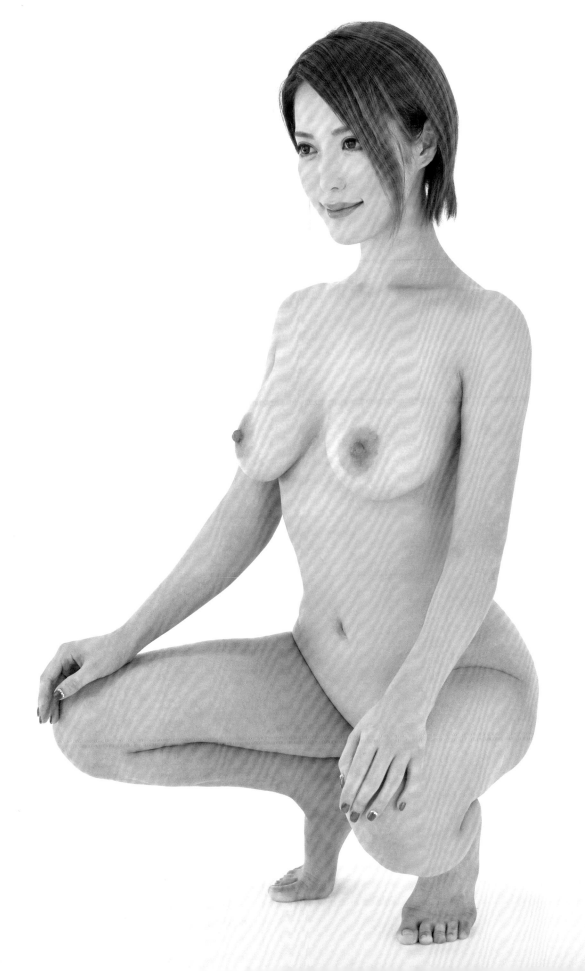

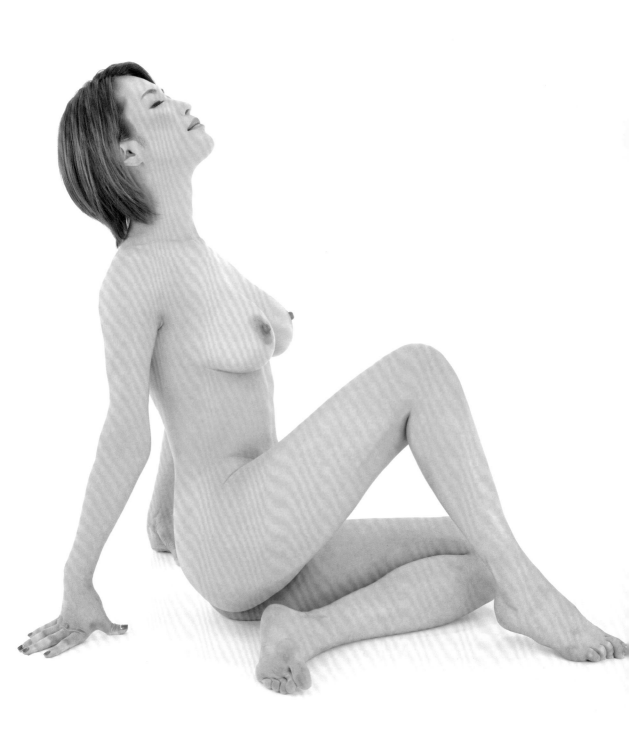

這種坐姿看上去頗像地板運動或
舞蹈的準備動作，相當有氣勢。
身體稍微後仰，突顯出乳房的曲
線。臉上的表情也給人一種沉醉
的感覺。

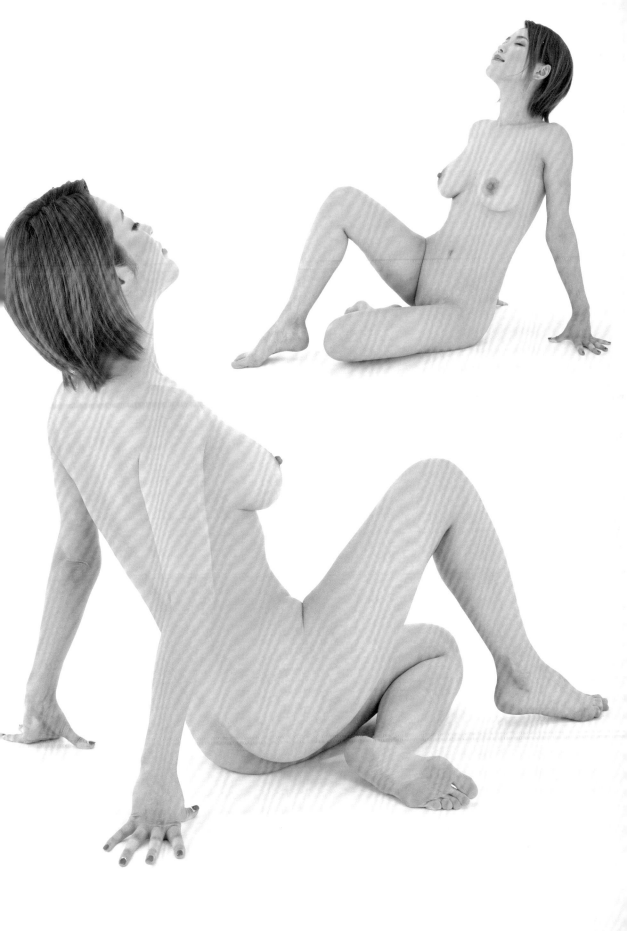

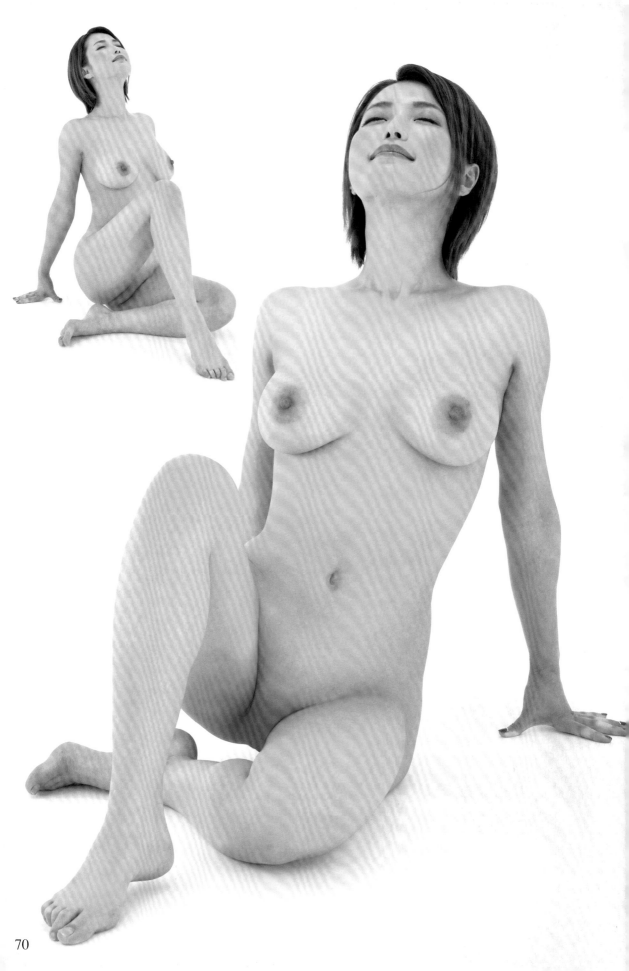

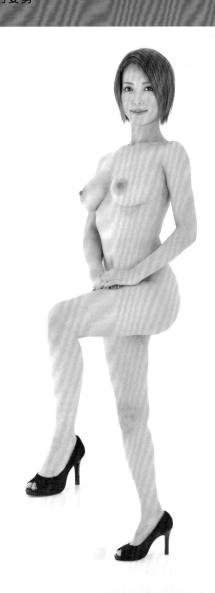

踏台 & 椅子

Perfect NUDE POSE

pose4

Pose with step & chair

透過各式各樣的踏台與椅子展現出變化多端的
站姿與坐姿，以及富有動感的姿勢。

右腳放在踏台上。右手與右腳形成的三角空間、抬起的左臂到臀部這段柔和的曲線，以及左腳呈現的直線……構圖時三者的均衡比例可以展現出一個相當有趣的姿勢。

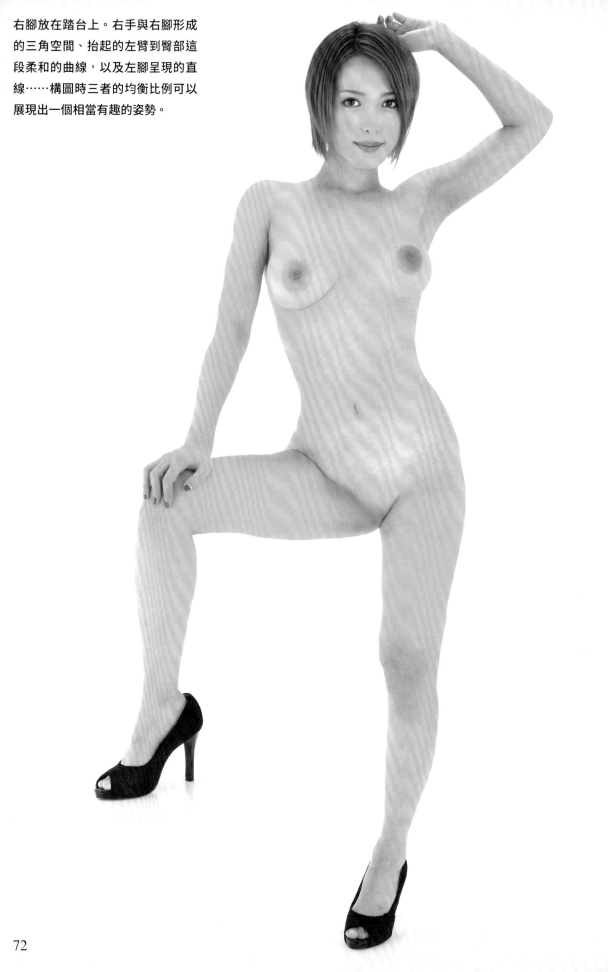

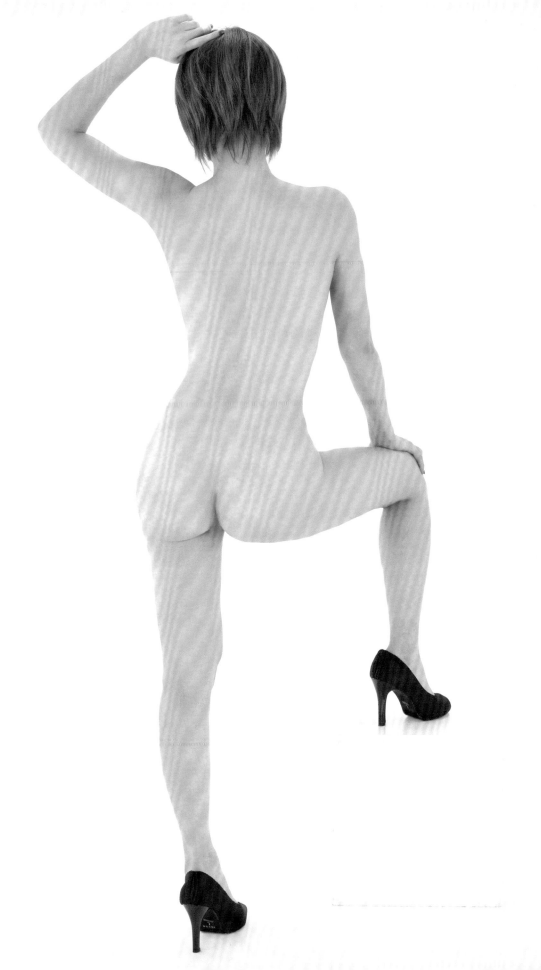

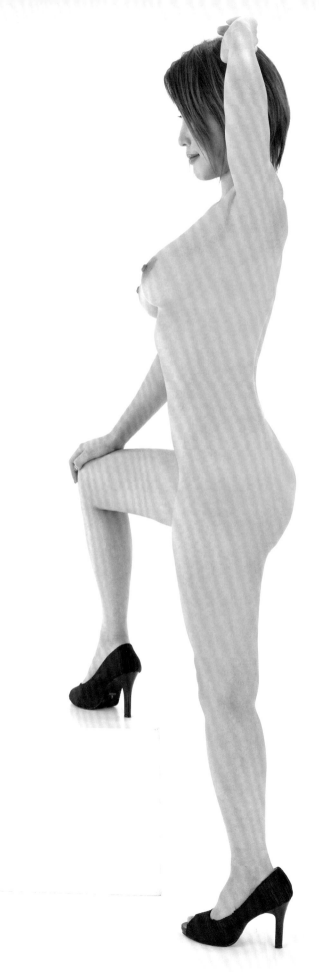

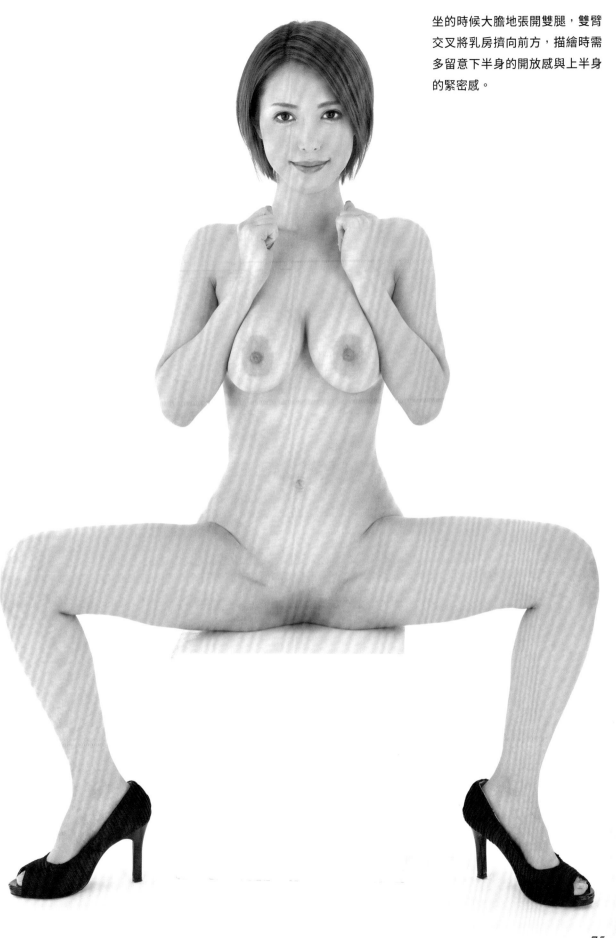

坐的時候大膽地張開雙腿，雙臂交叉將乳房擠向前方，描繪時需多留意下半身的開放感與上半身的緊密感。

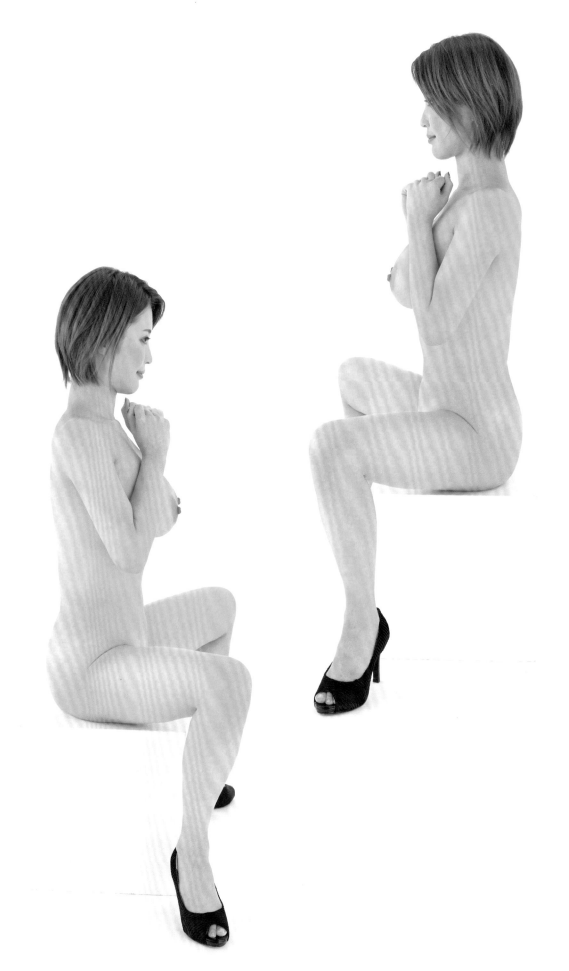

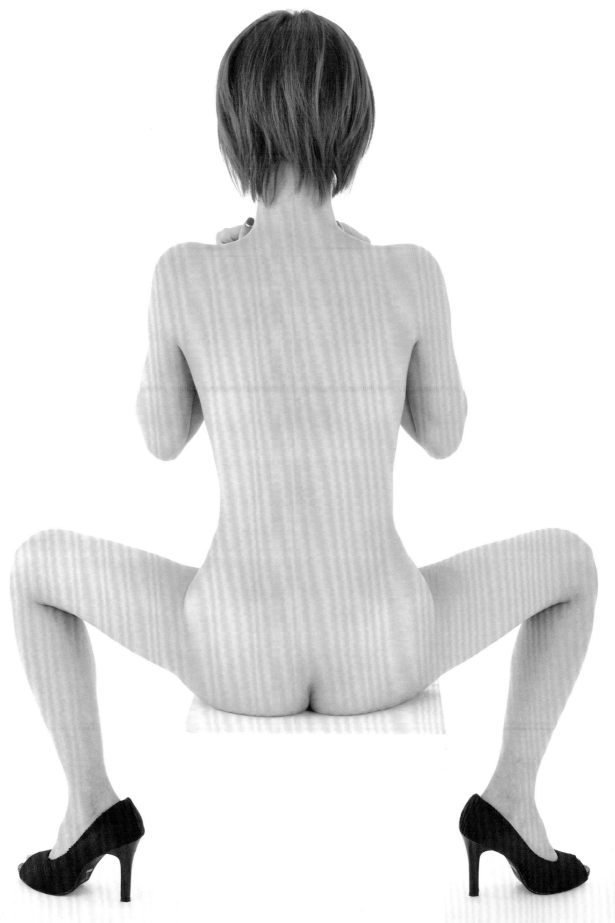

坐在圓椅上的姿勢。端莊之
中隱隱透露出一絲緊張感。

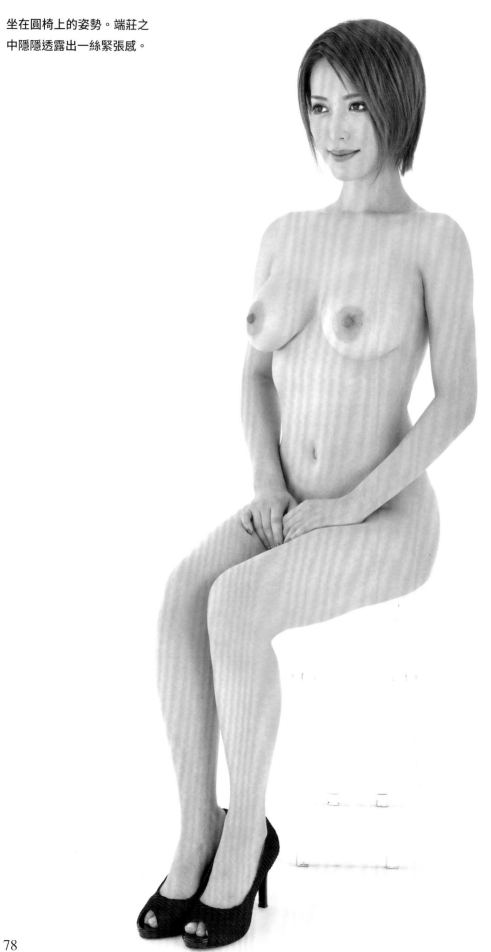

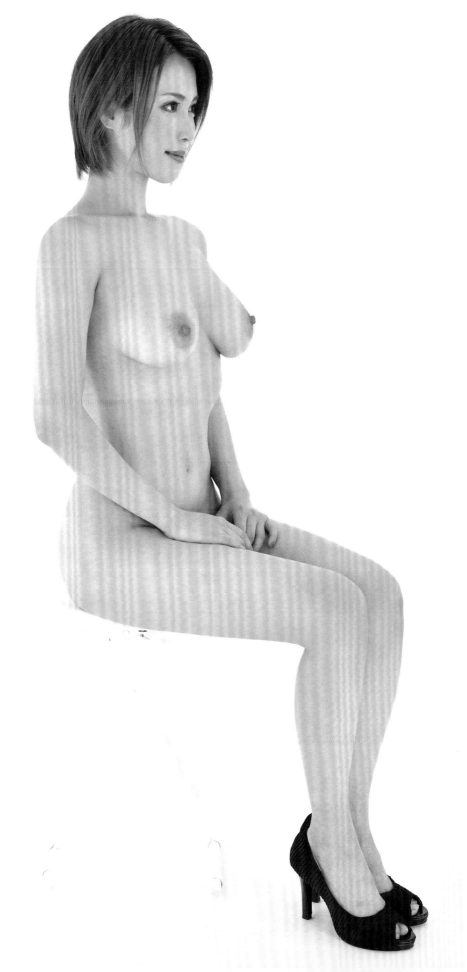

前一頁的姿勢稍加變化，左腳
跨在右腳上，略微扭腰。描繪
時要注意因放在左膝上的右手
而呈現不同風貌的乳房。

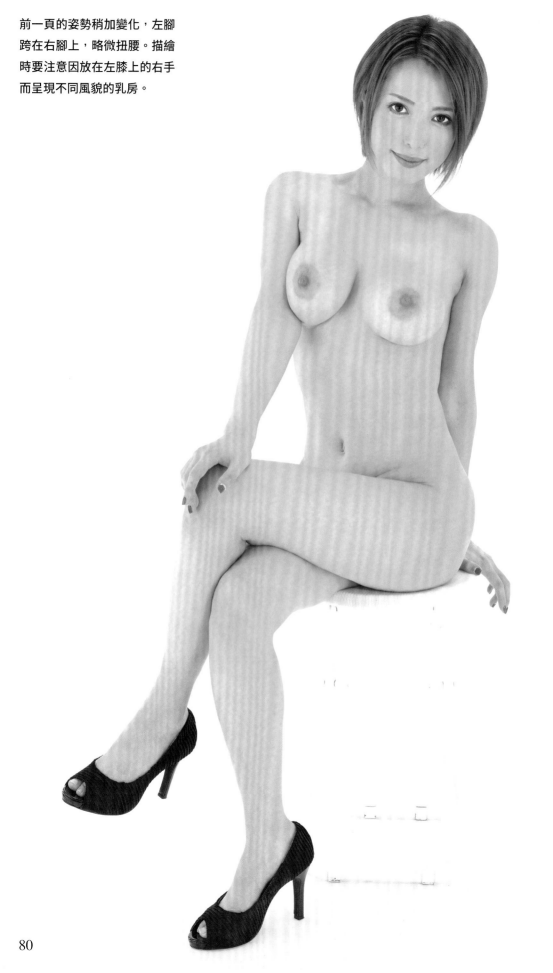

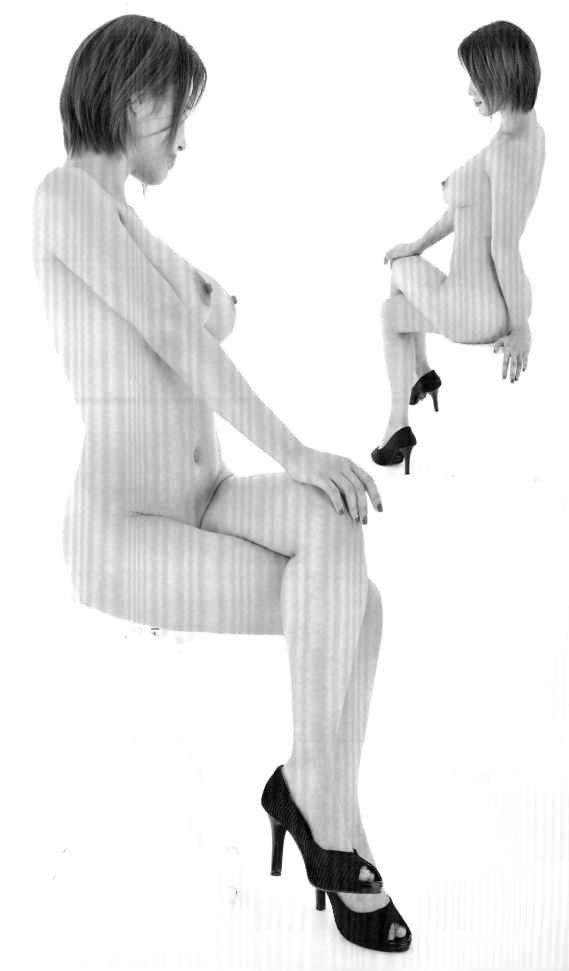

延續前一頁的姿勢，展現出更
加強勢的坐姿，宛如女社長高
高在上的態度。意志堅定的表
情是觀察的重點。

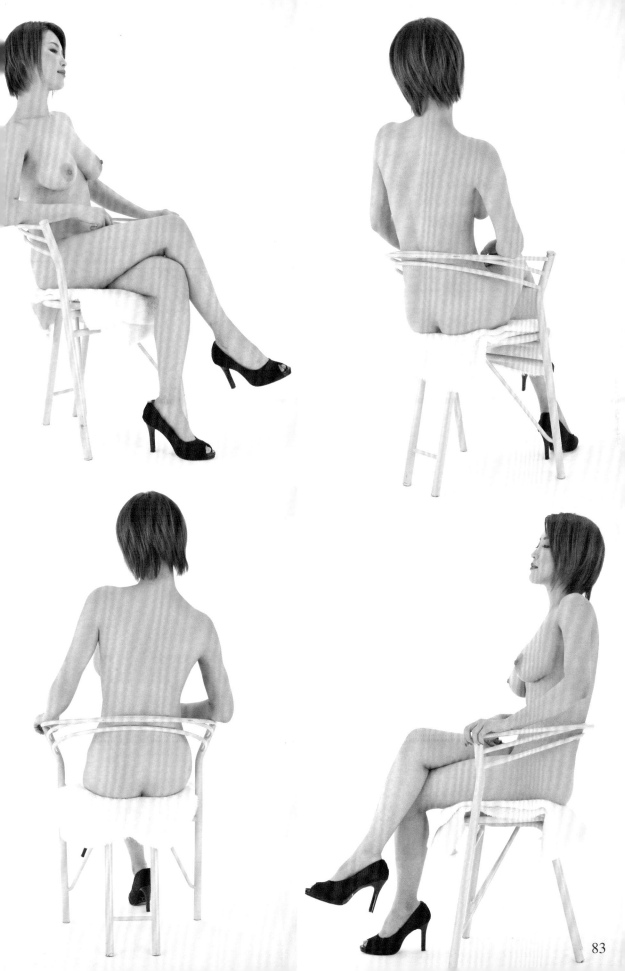

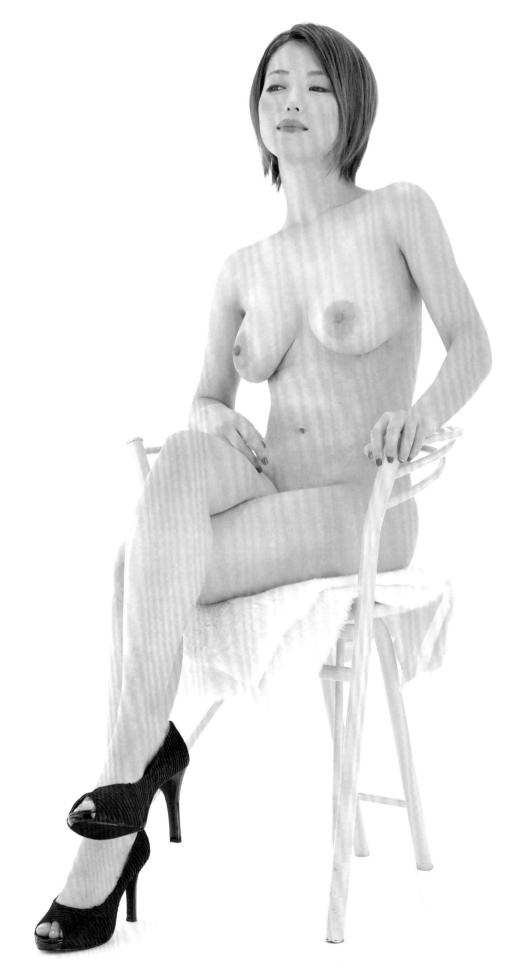

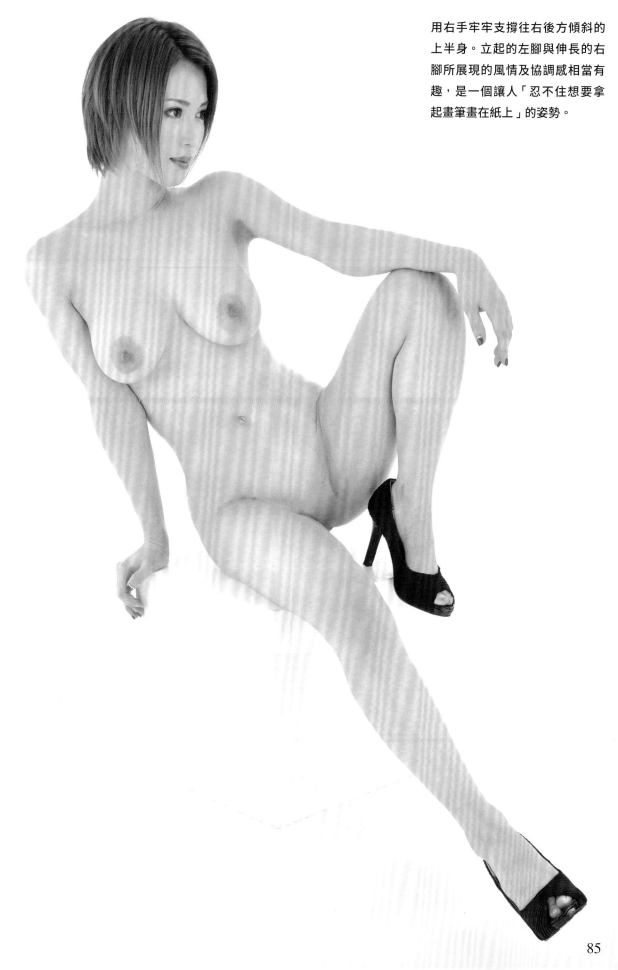

用右手牢牢支撐往右後方傾斜的
上半身。立起的左腳與伸長的右
腳所展現的風情及協調感相當有
趣，是一個讓人「忍不住想要拿
起畫筆畫在紙上」的姿勢。

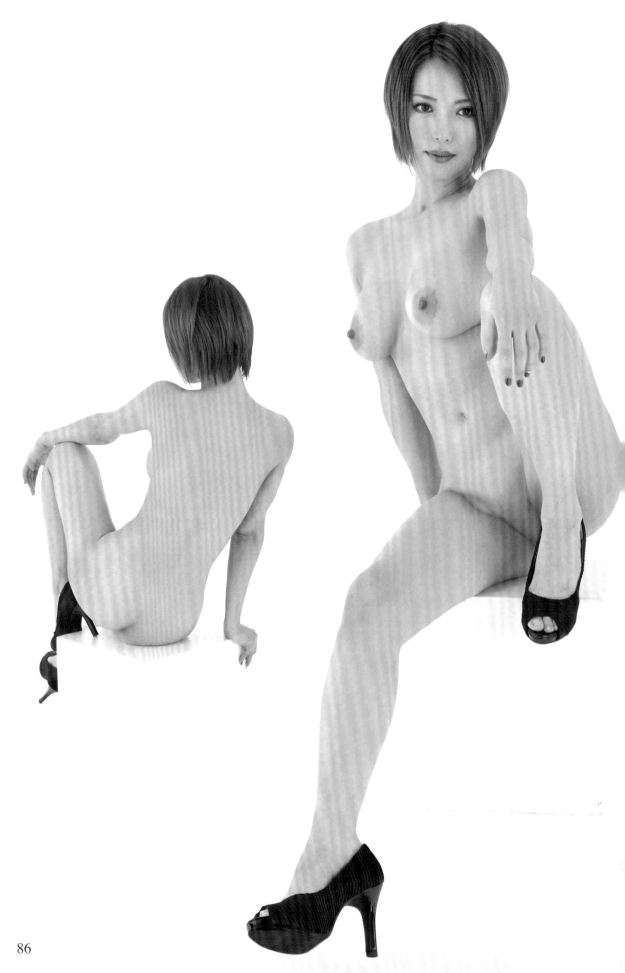

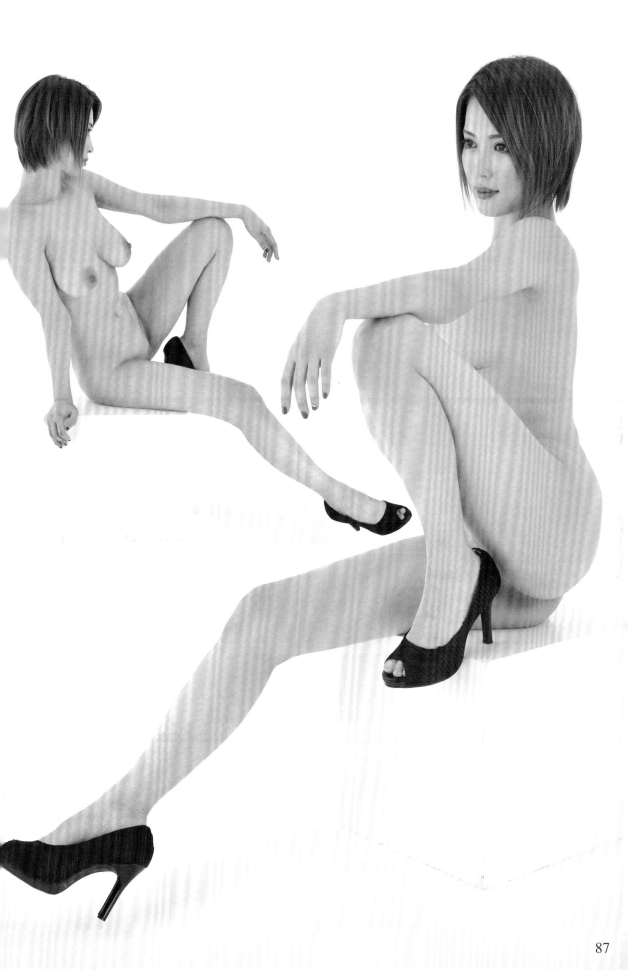

將焦點放在下半身的姿勢。儘量試著把交叉成X字的小腿，以及向前突出的下半身緊密貼合的感覺描繪下來。

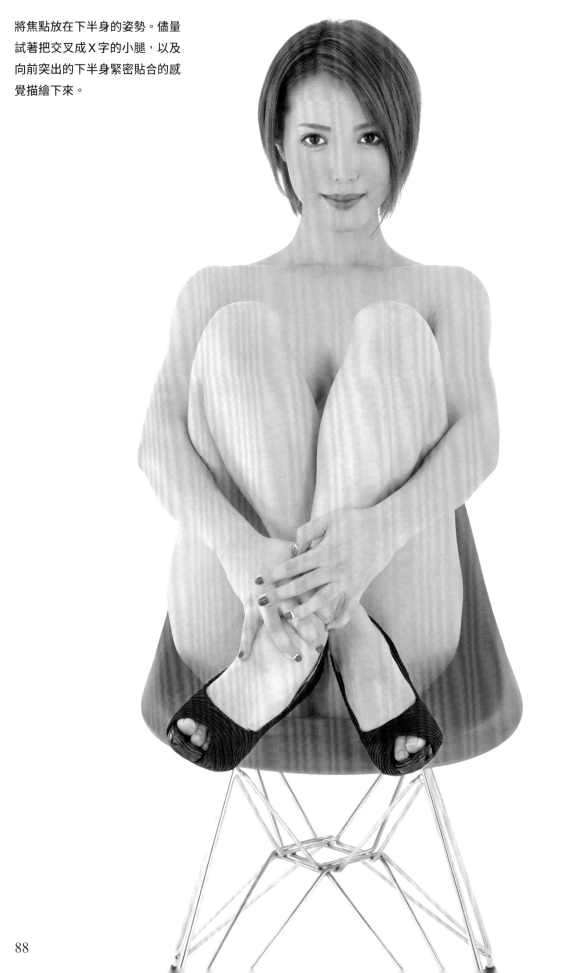

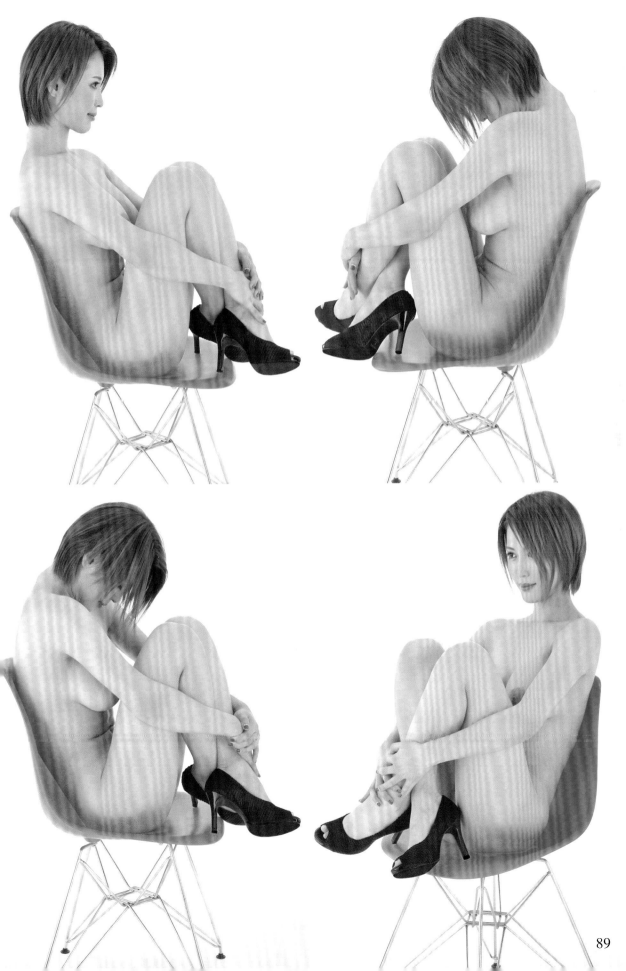

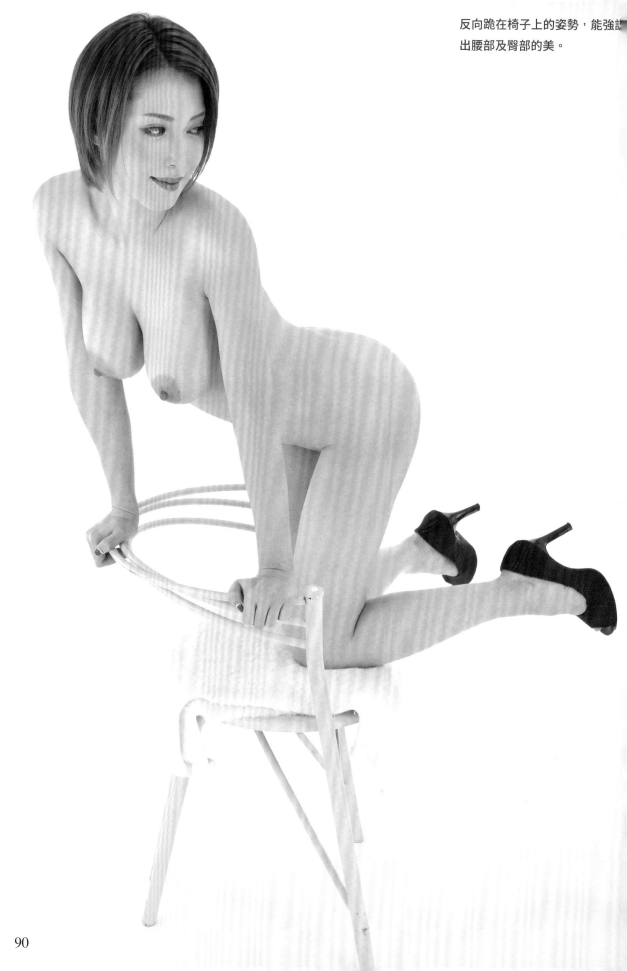

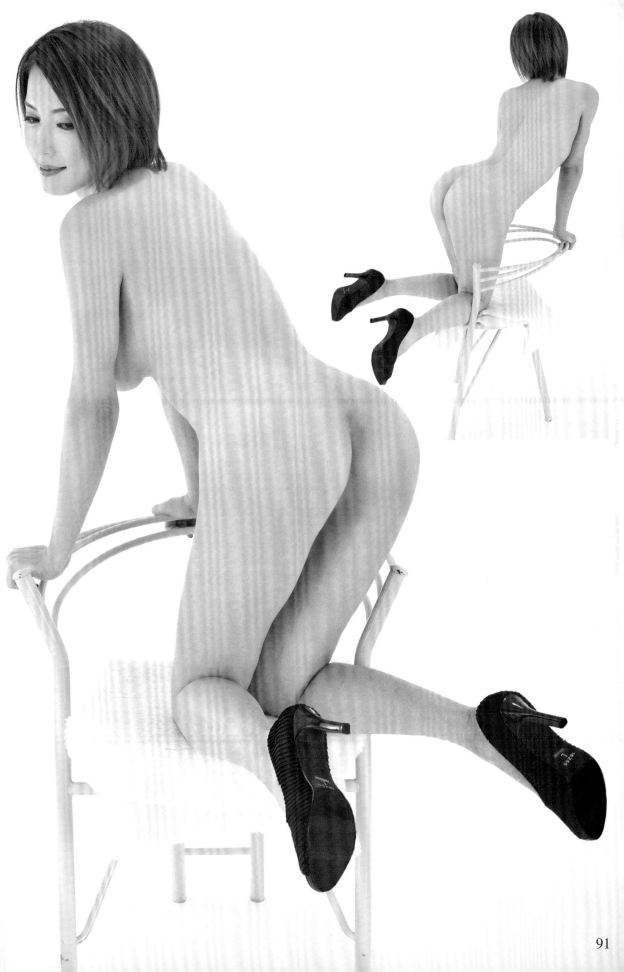

接下來是面向正前方跪在椅子上的姿勢。描繪時要多加留意上半身大膽開放的「柔」，與膝蓋支撐上半身的「硬」。

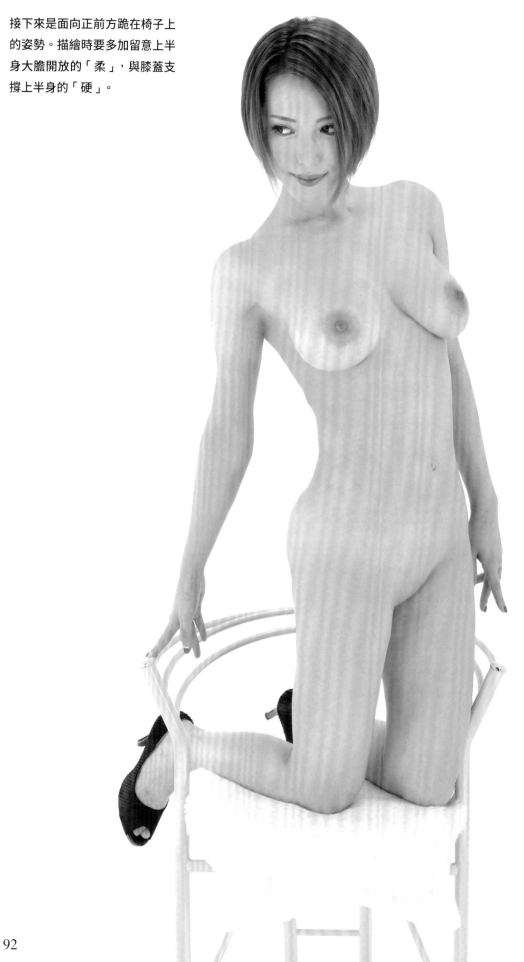

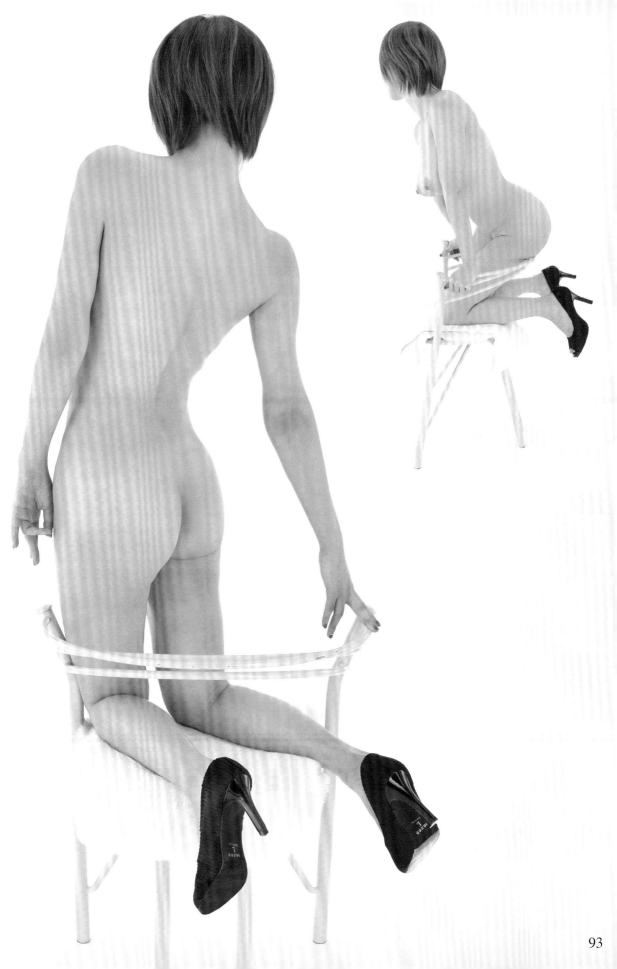

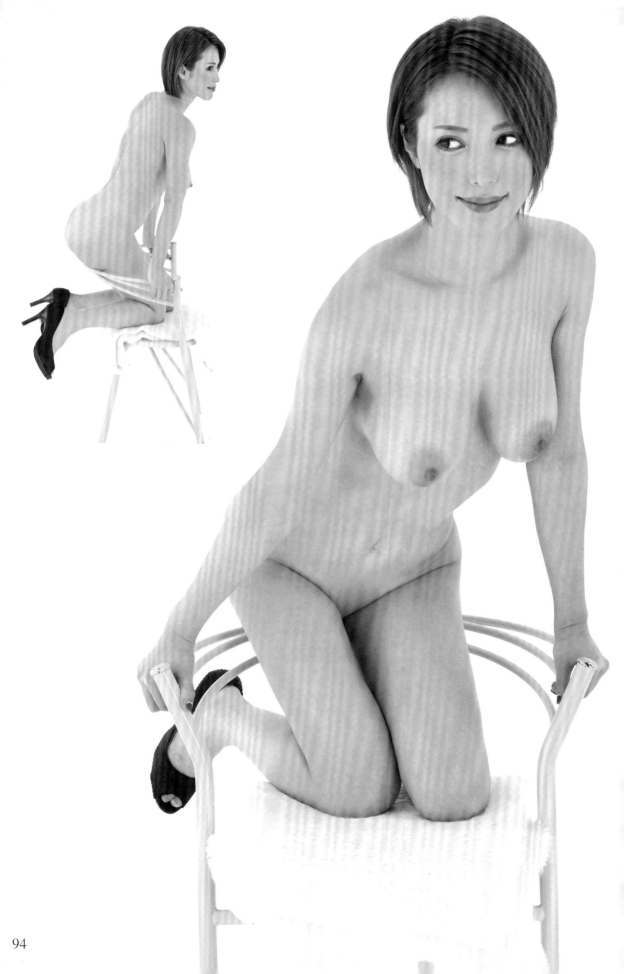

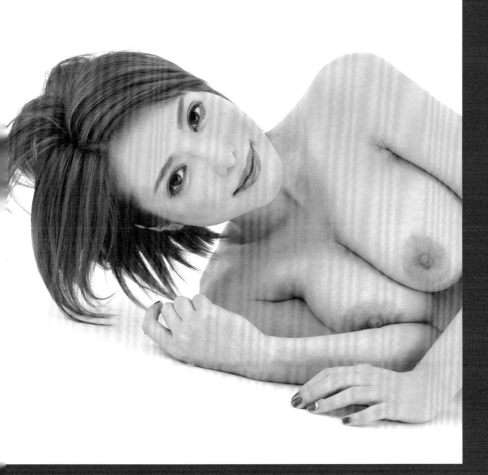

Perfect NUDE POSE

pose5

臥姿

Lying pose

描繪時多加留意各種不同角度的睡姿、仰躺和
俯臥姿勢，以及整個構圖畫面的均衡比例。

我們在這一章要透過各種構圖與角度，來表現挺起上半身的臥姿、仰臥姿勢（仰躺姿勢）以及側臥姿勢（側躺姿勢）。躺下時，身體的各部位與頭髮的樣子會呈現出與站姿及坐姿截然不同的樣貌。在享受這些變化及美麗表情的同時，就讓我們拿起畫筆，以均衡的構圖將其描繪下來吧。

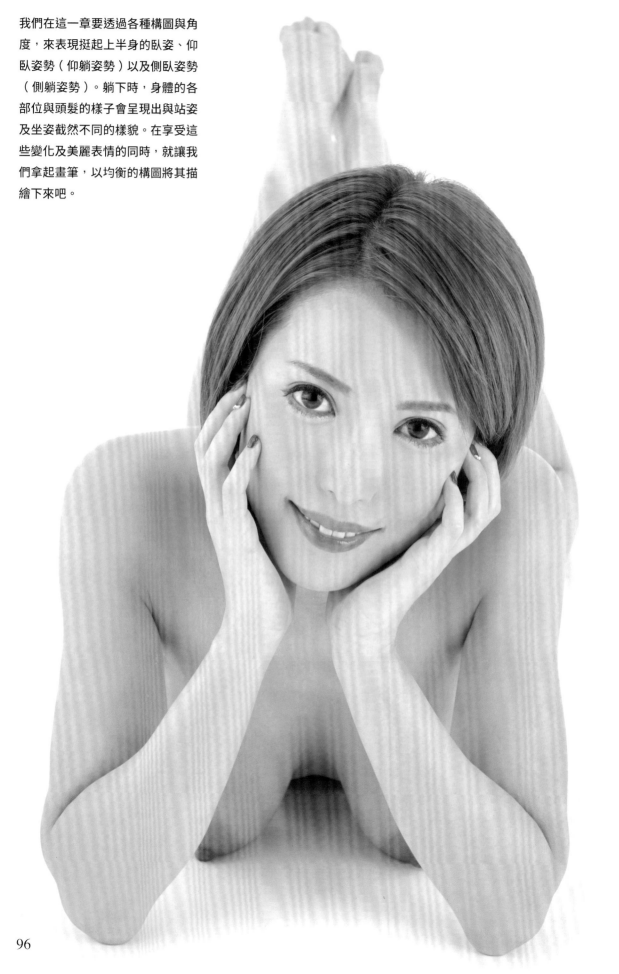

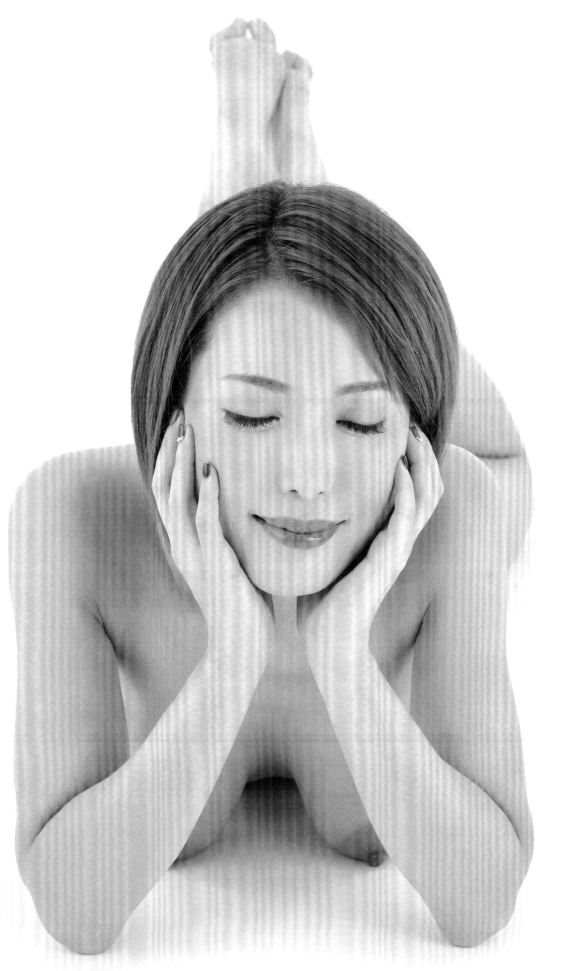

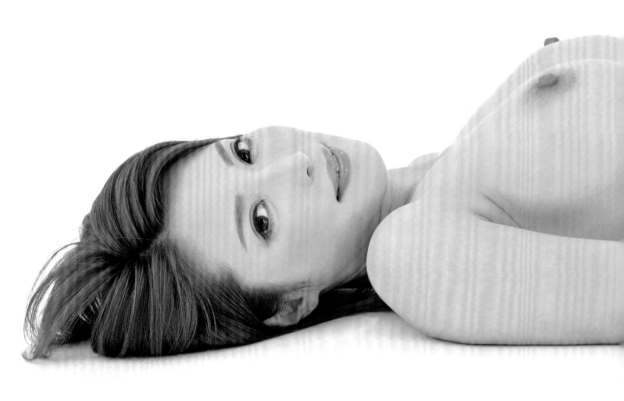

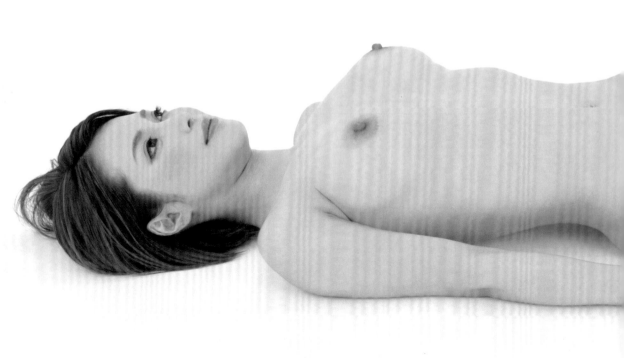

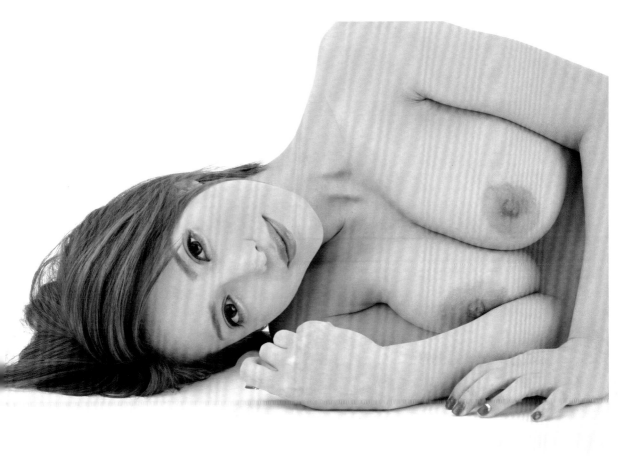

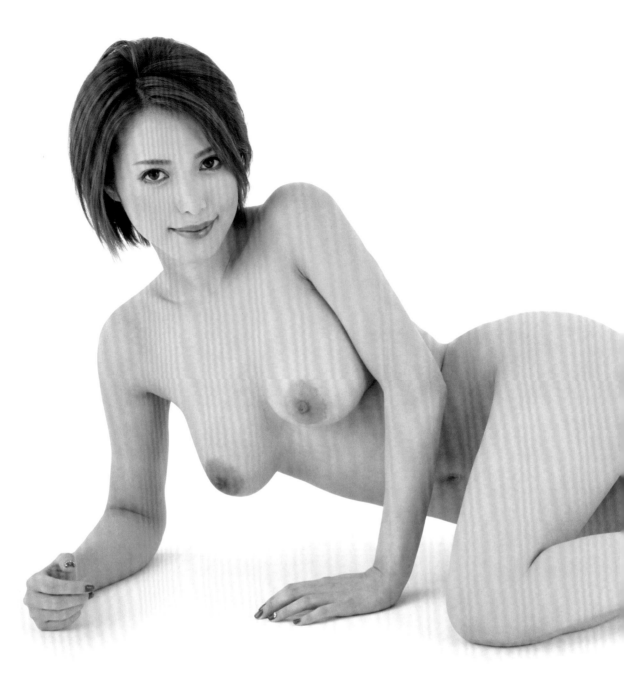

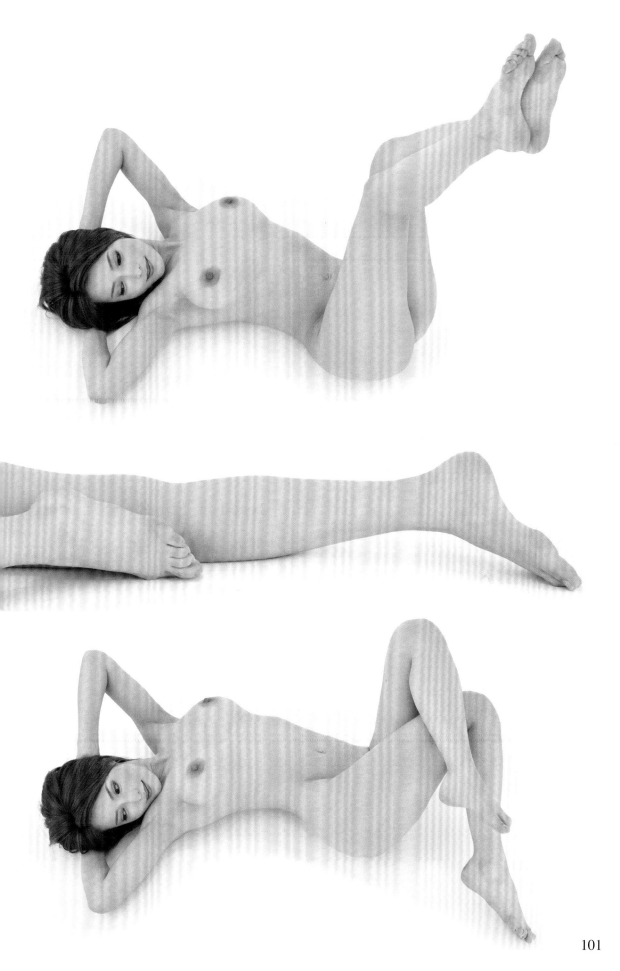

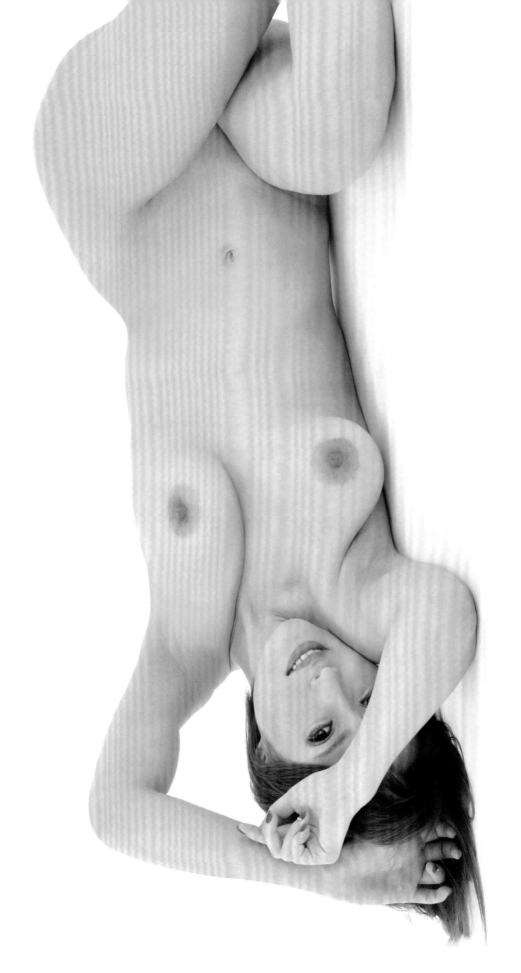

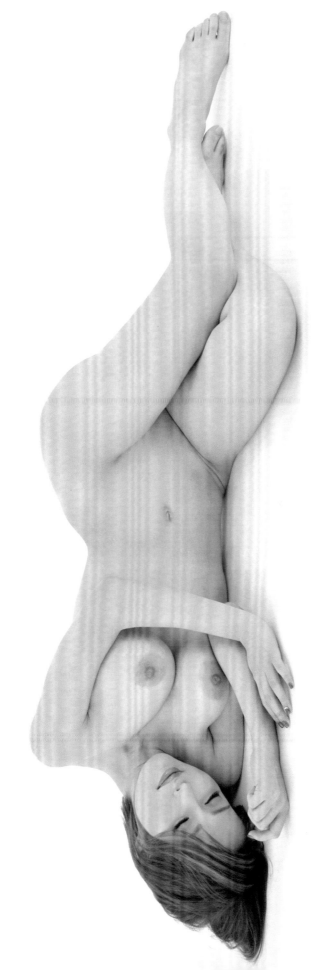

103

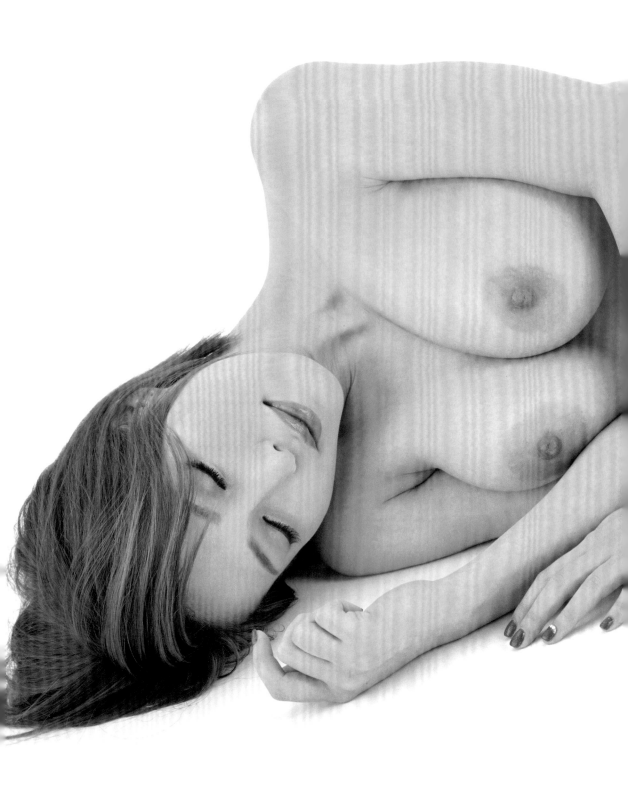

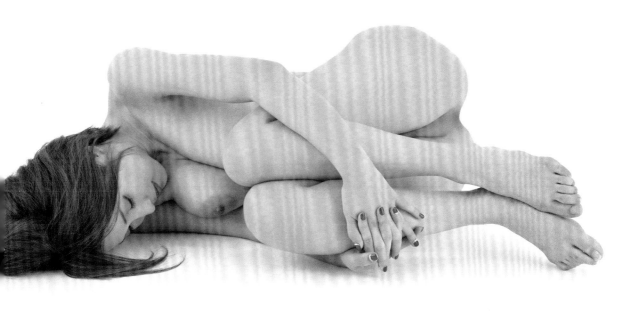

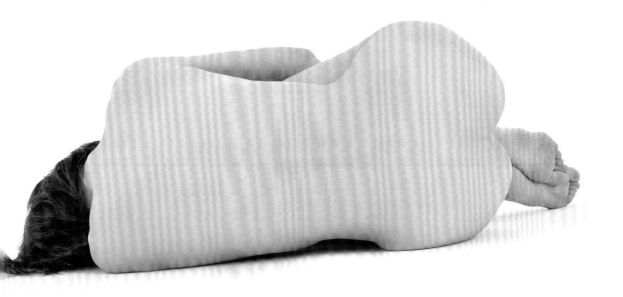

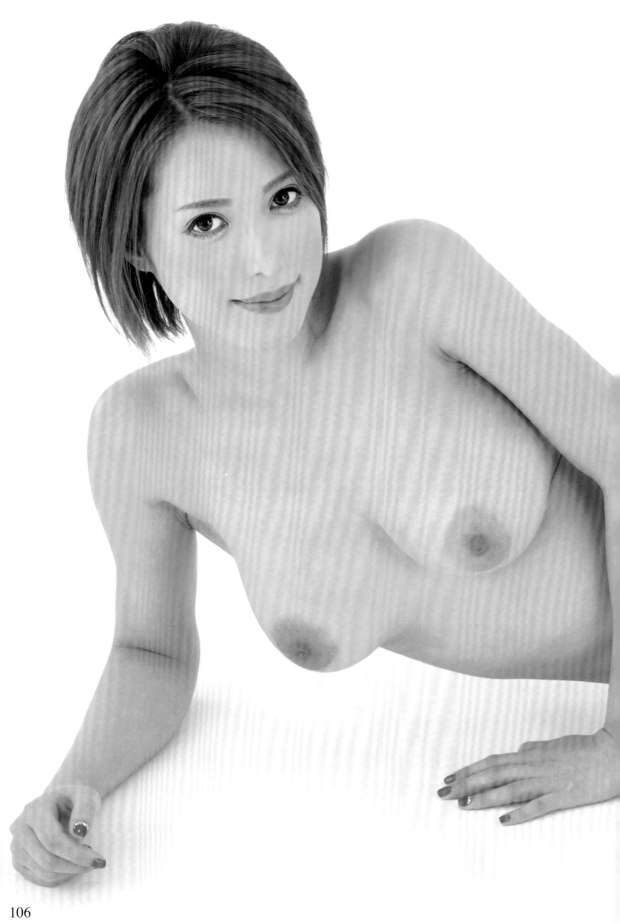

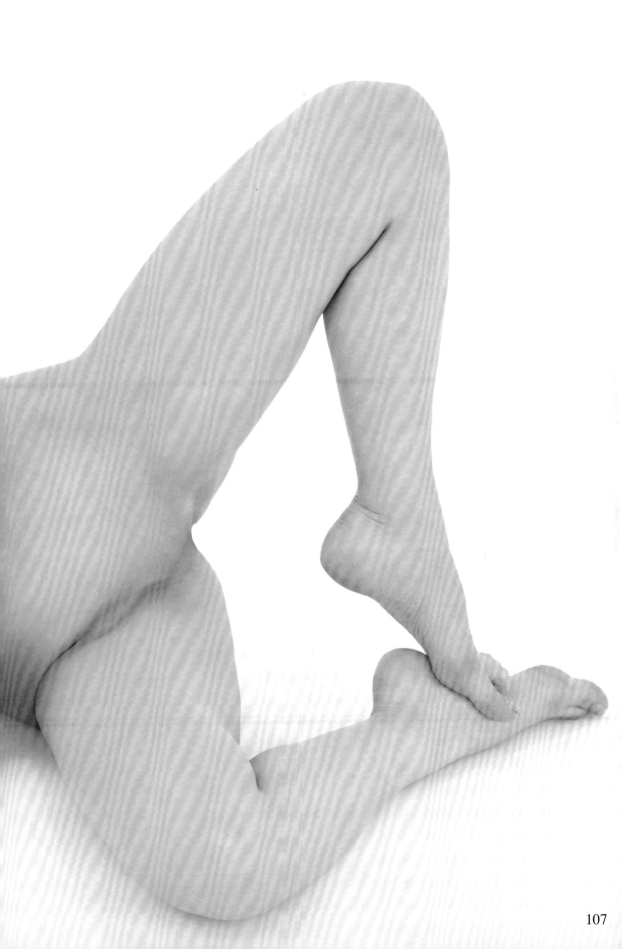

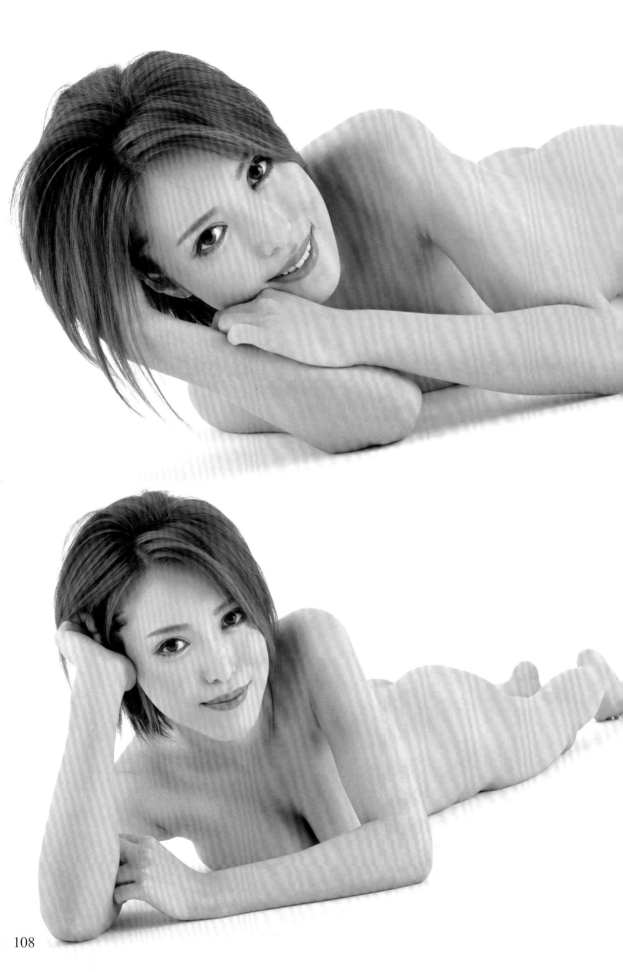

Perfect NUDE POSE

pose**SP1**

時尚①

著裝&寬衣

Pose in dress

這一章除了著裝與裸體的對比，還收錄了寬衣的姿態。
描繪時要記得留意布料的質感以及模特兒嬌豔的氣息。

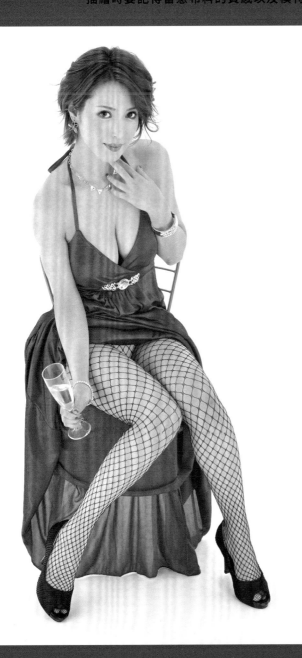

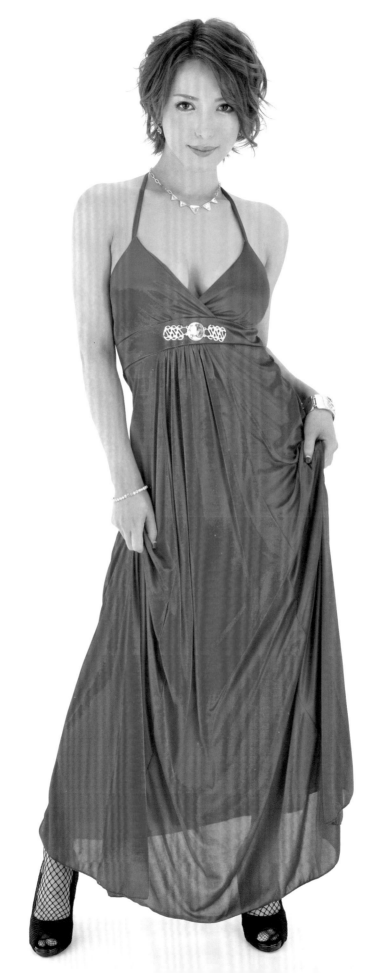

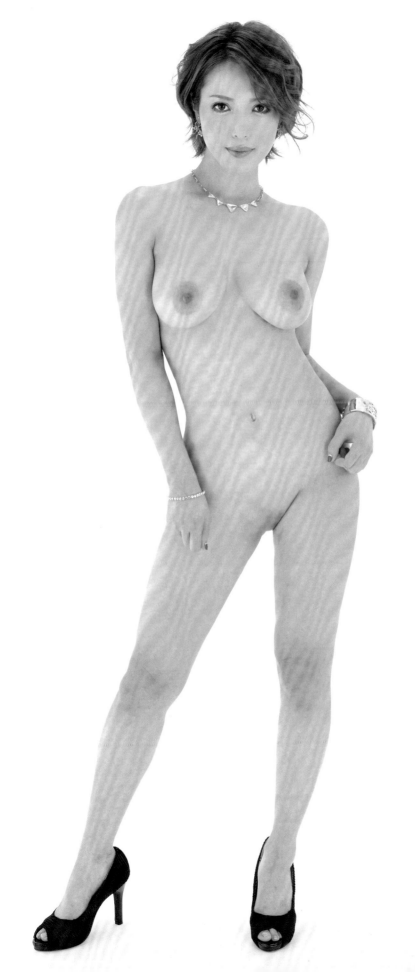

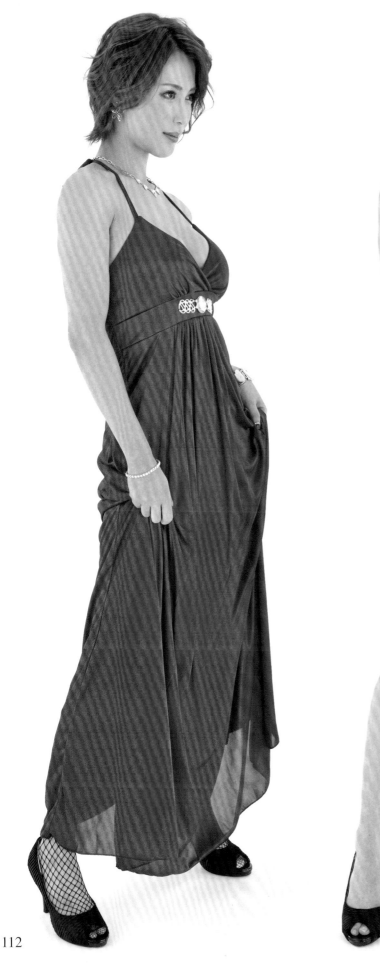
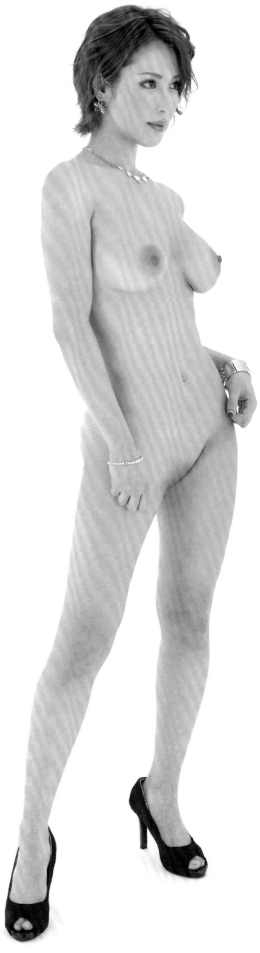

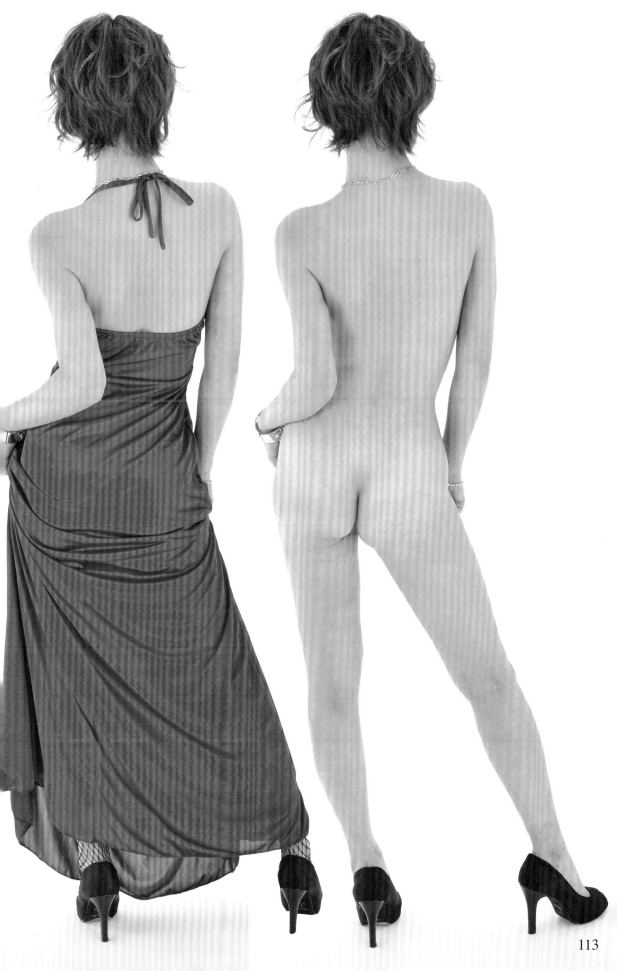

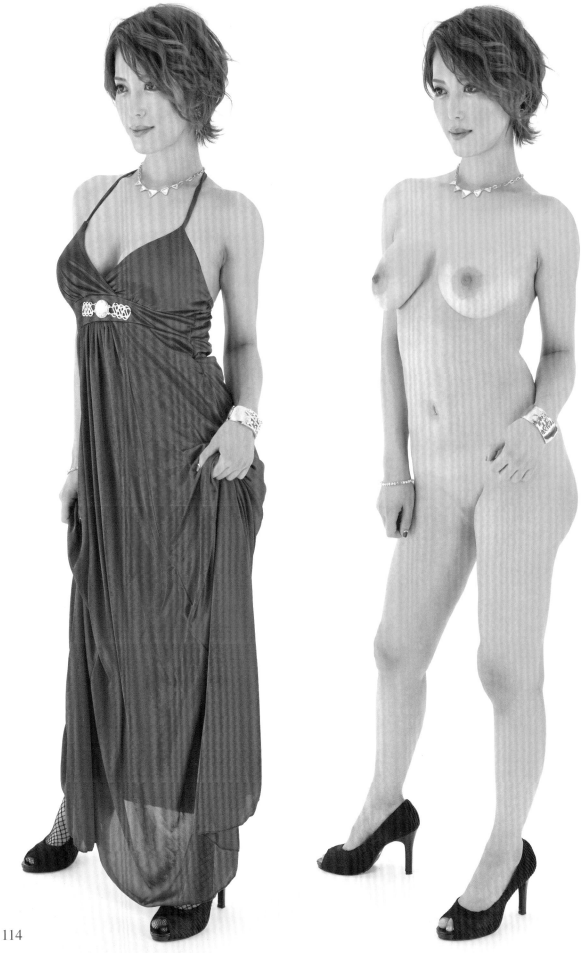

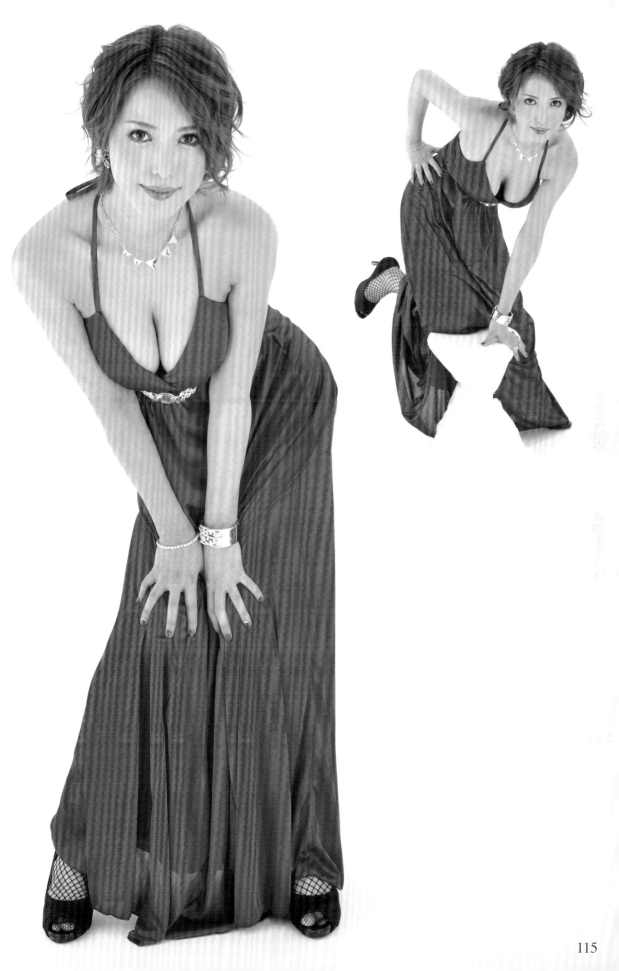

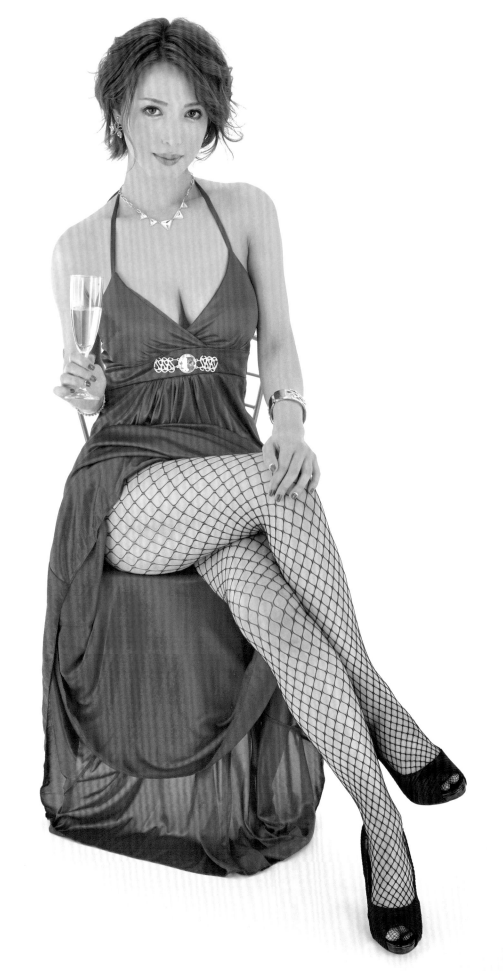

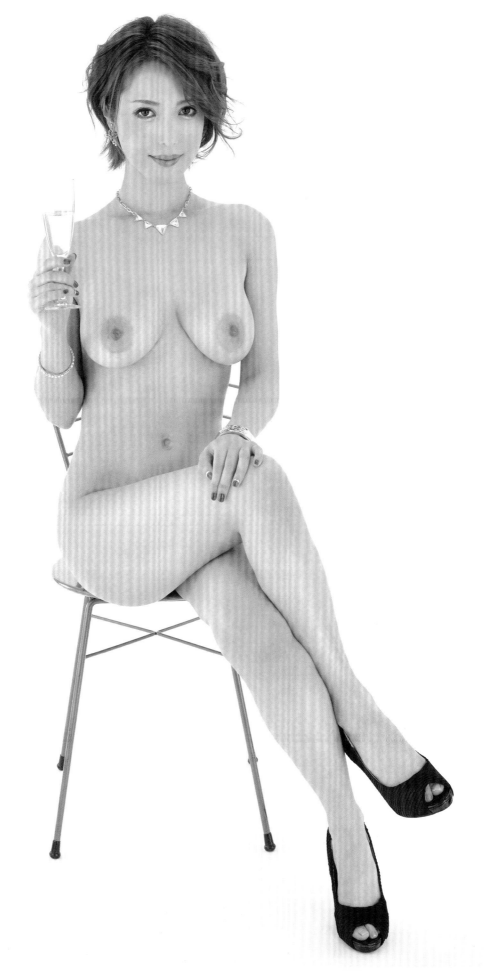

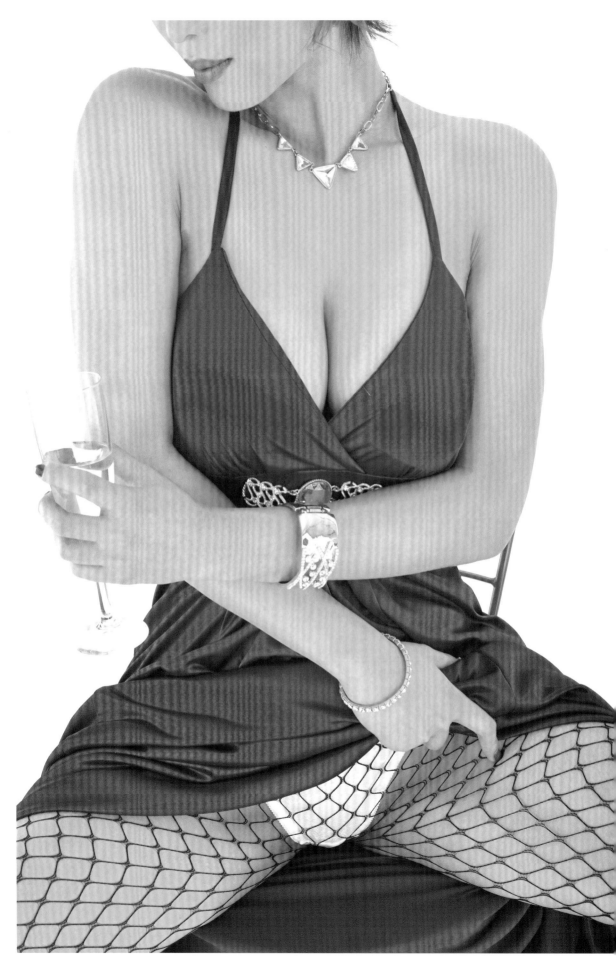

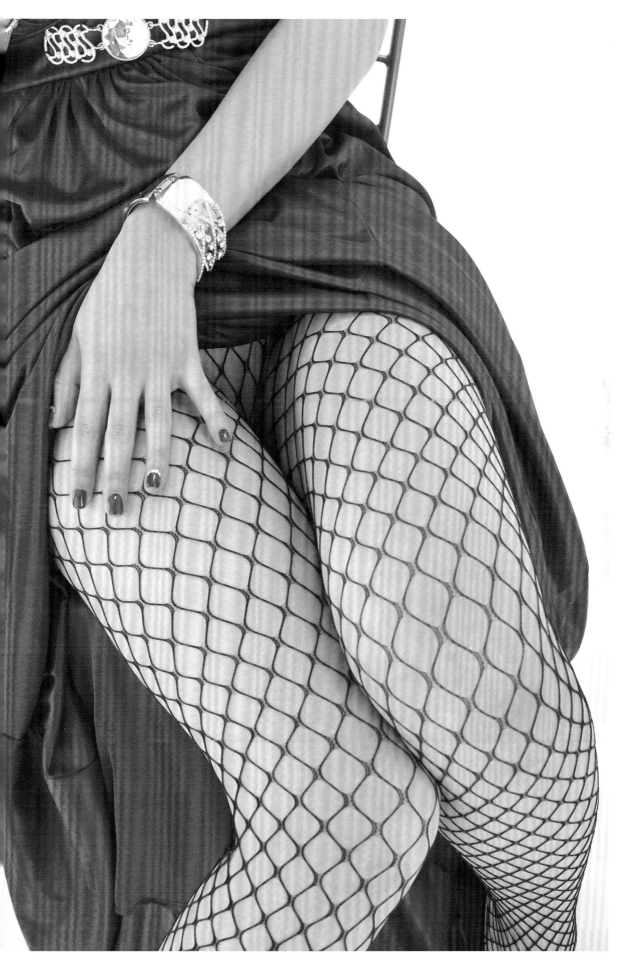

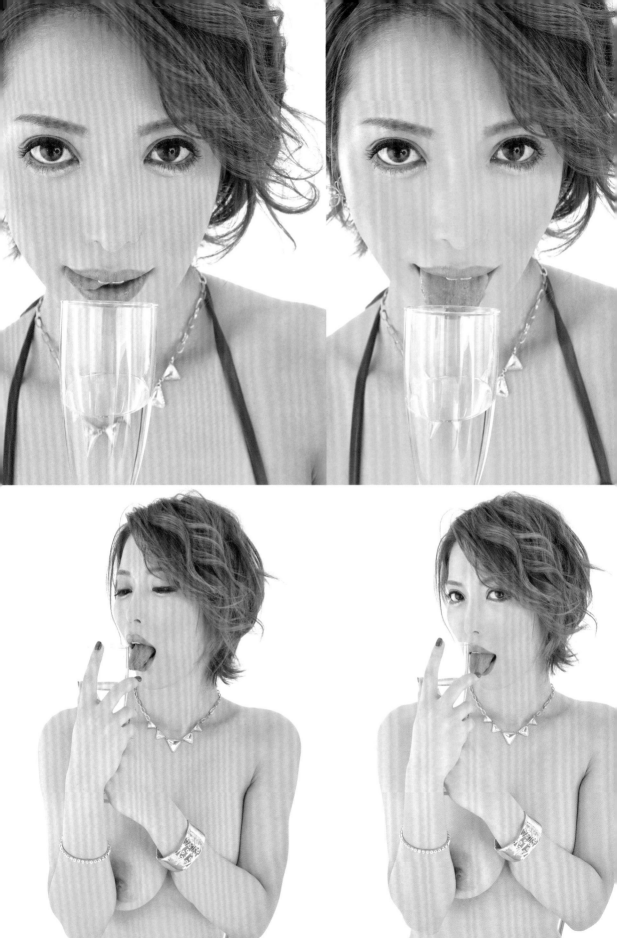

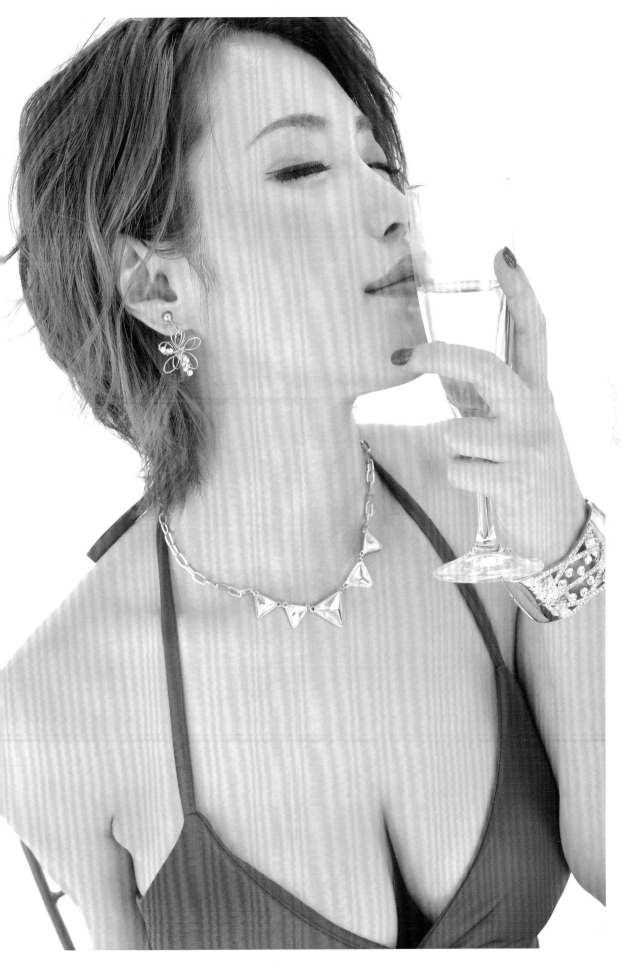

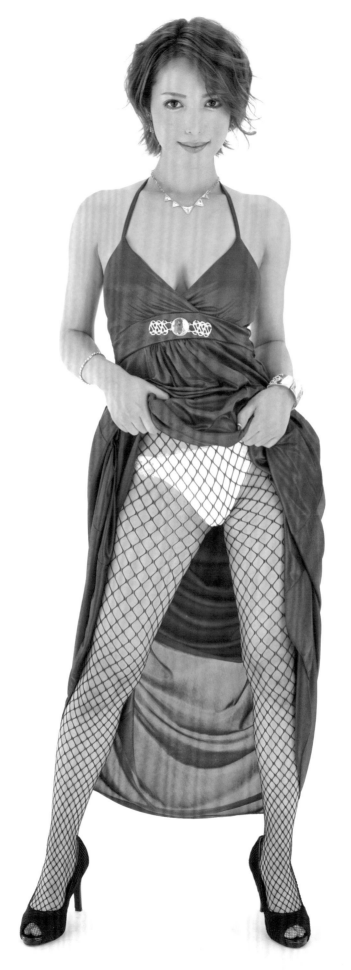

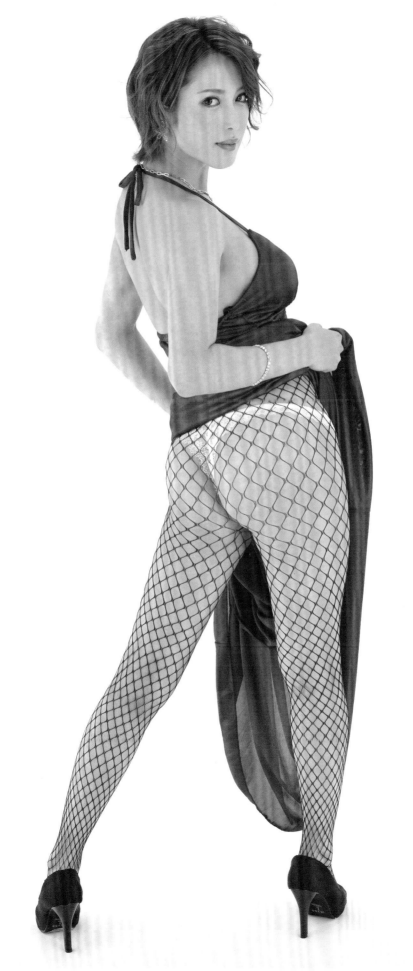

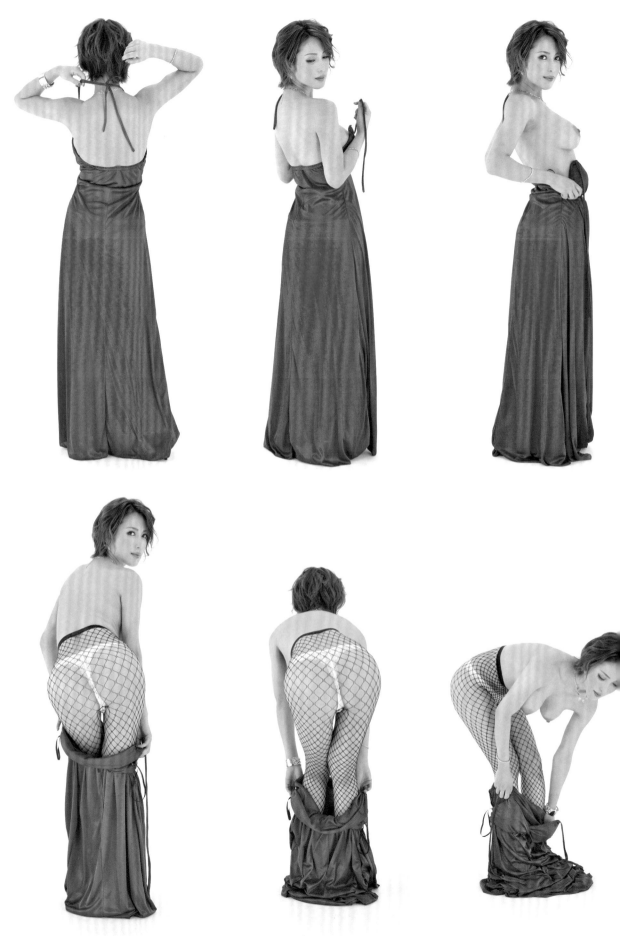

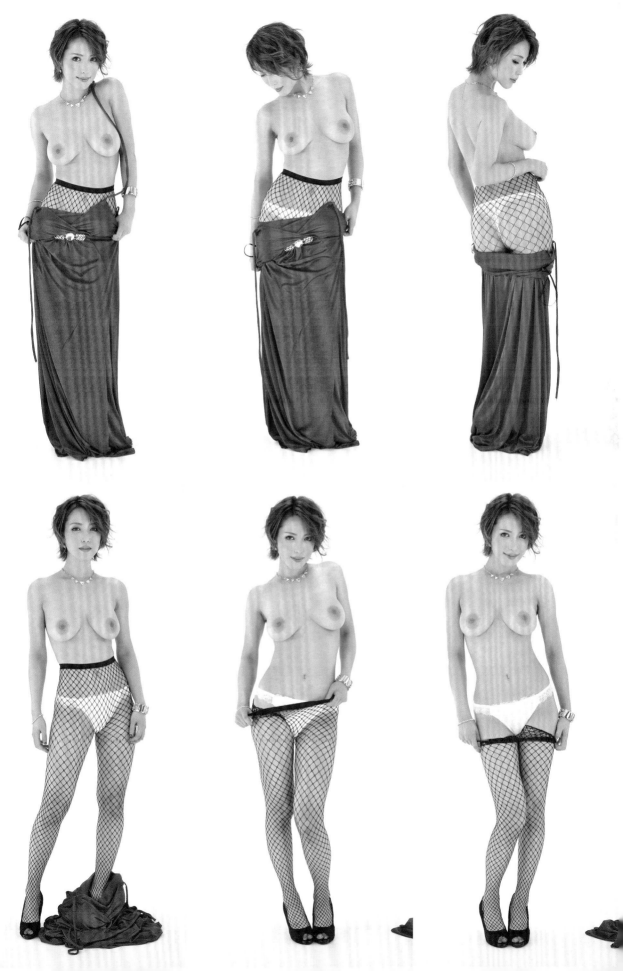

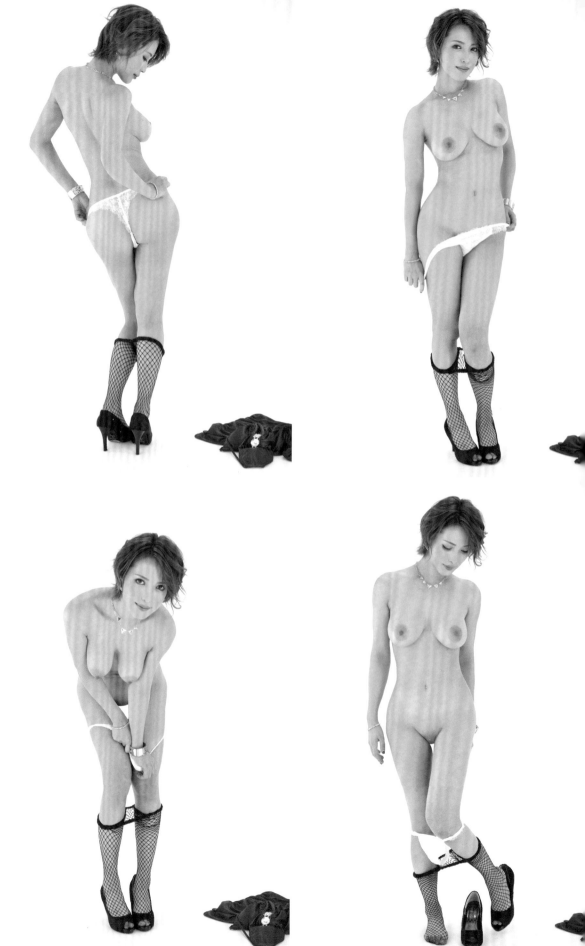

126

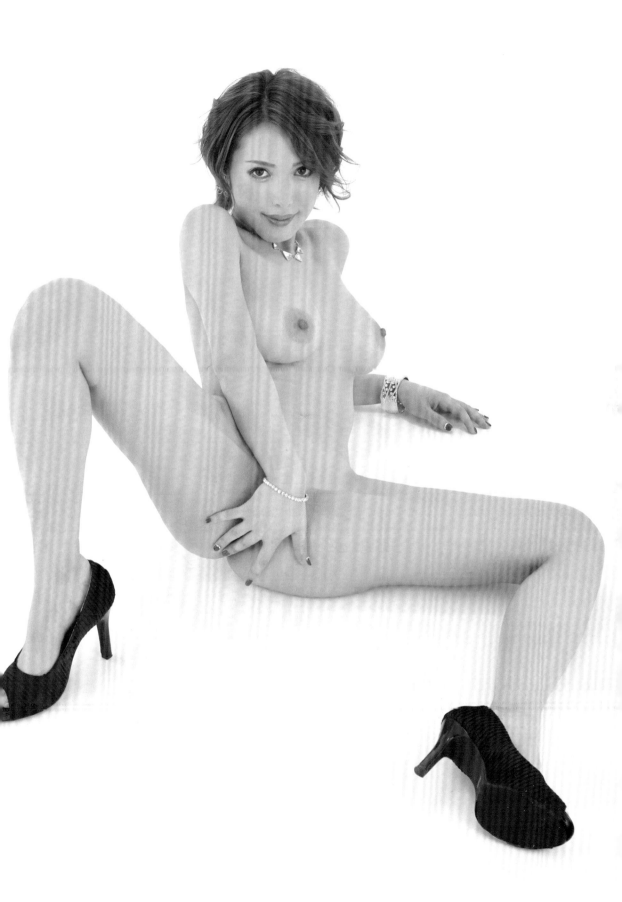

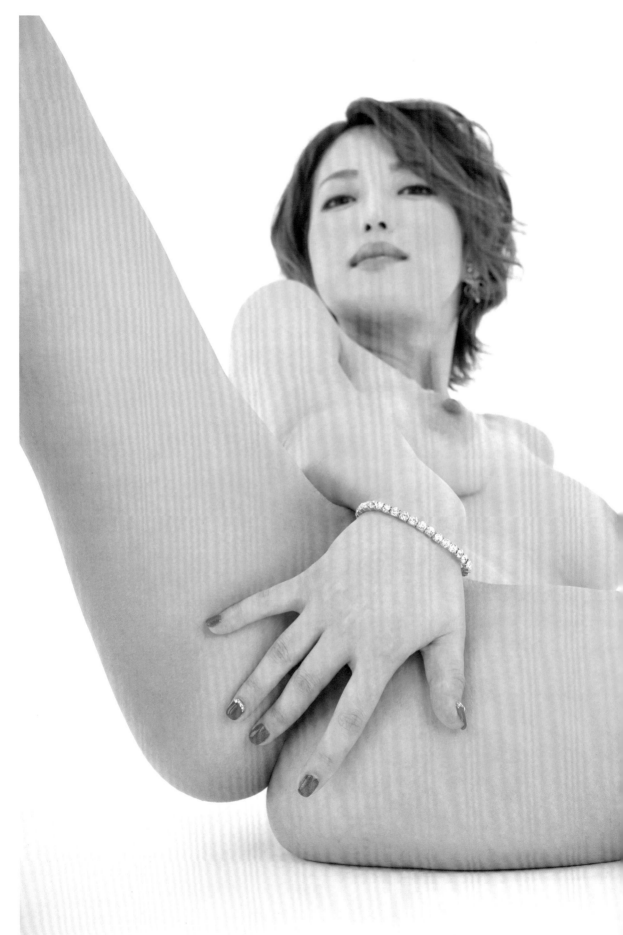

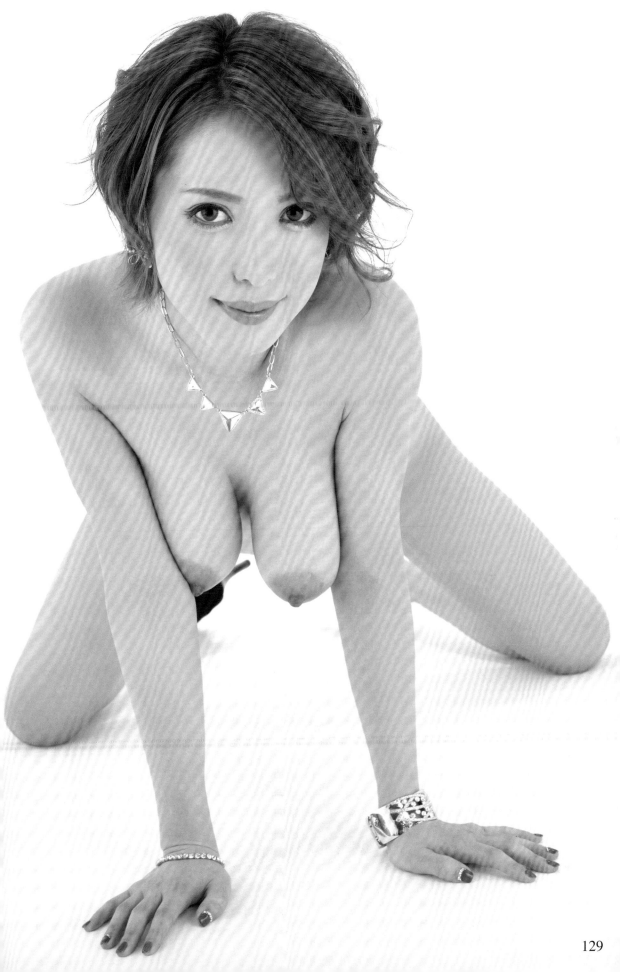

poseSP2

特輯② 體位

Sex positions

這一章會呈現出3種性交時常見的體位。
記得將焦點放在表情、衝擊性與瀰漫的官能美上。

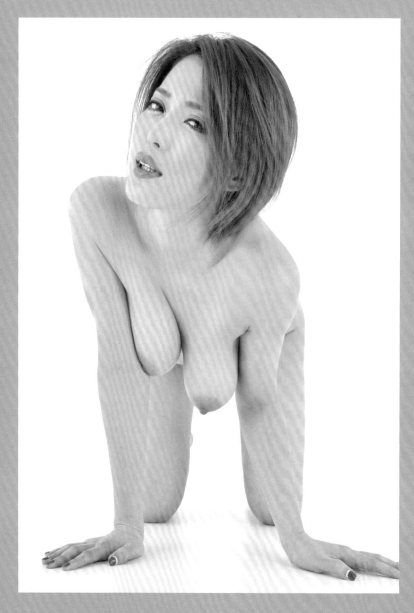

乘位別名「女上位」，英文的
woman on top」、「riding-
sitionJ（ride＝騎馬）也有相
意思，是一個通常由女性主
，給人積極主動、活力洋溢印
的體位。

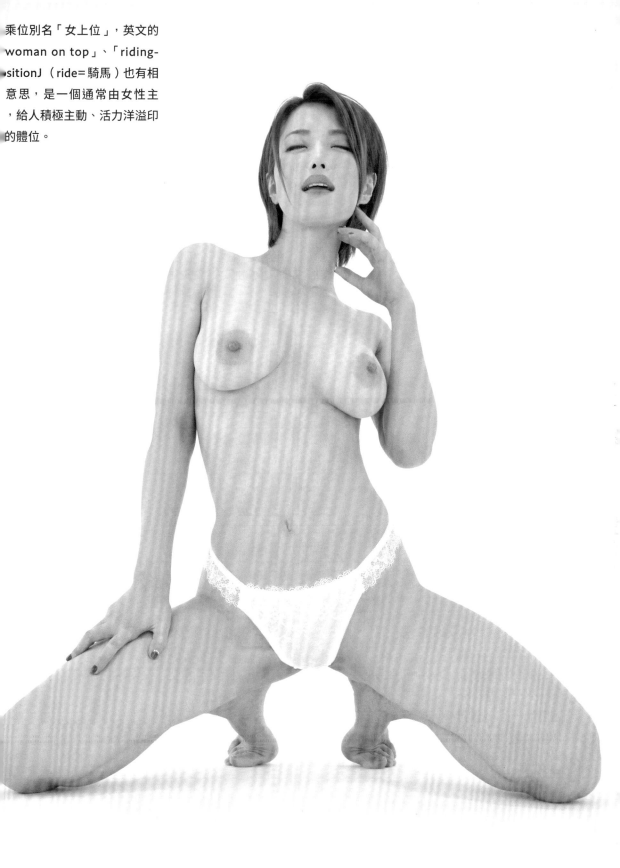

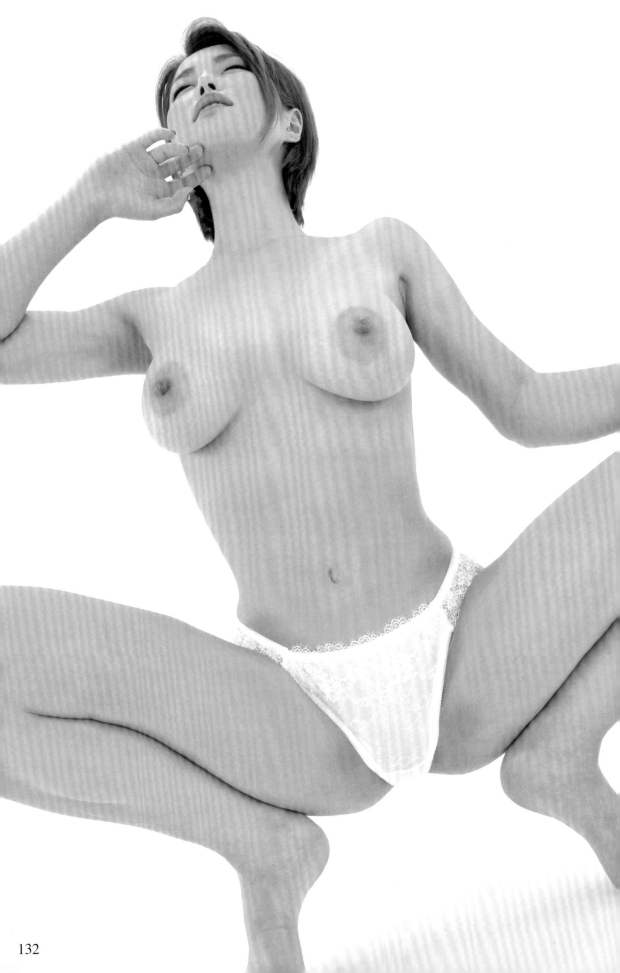

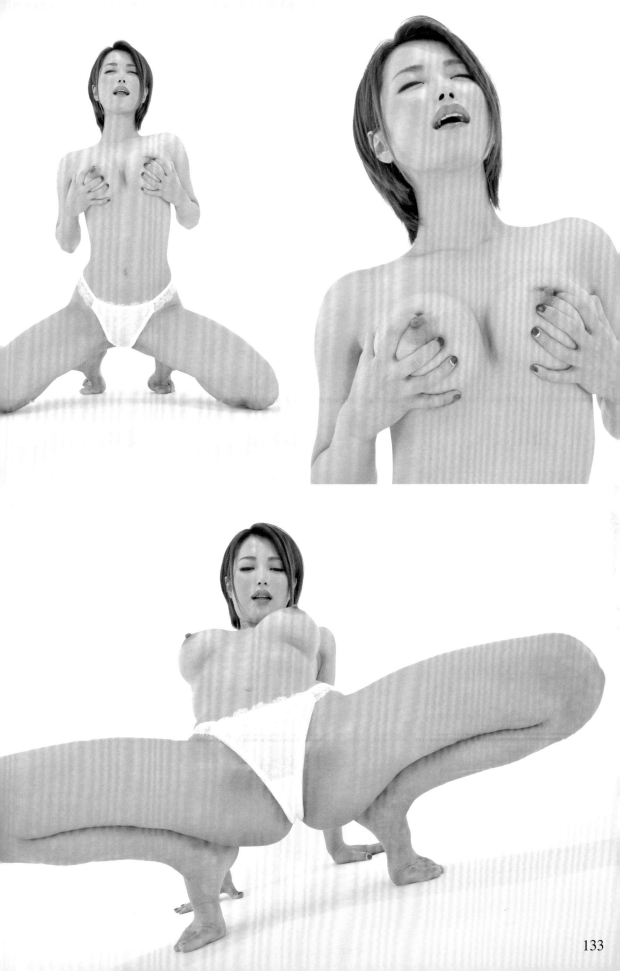

後背位。日本古時曾在《古事記》中留下「鶺鴒的交配方式」這個軼聞。在英語當中，因為姿勢類似小狗交配的動作，所以稱為「doggy style」。這是女性處於被動狀態的體位。不少哺乳類都是以類似後背位的姿勢來進行交配。

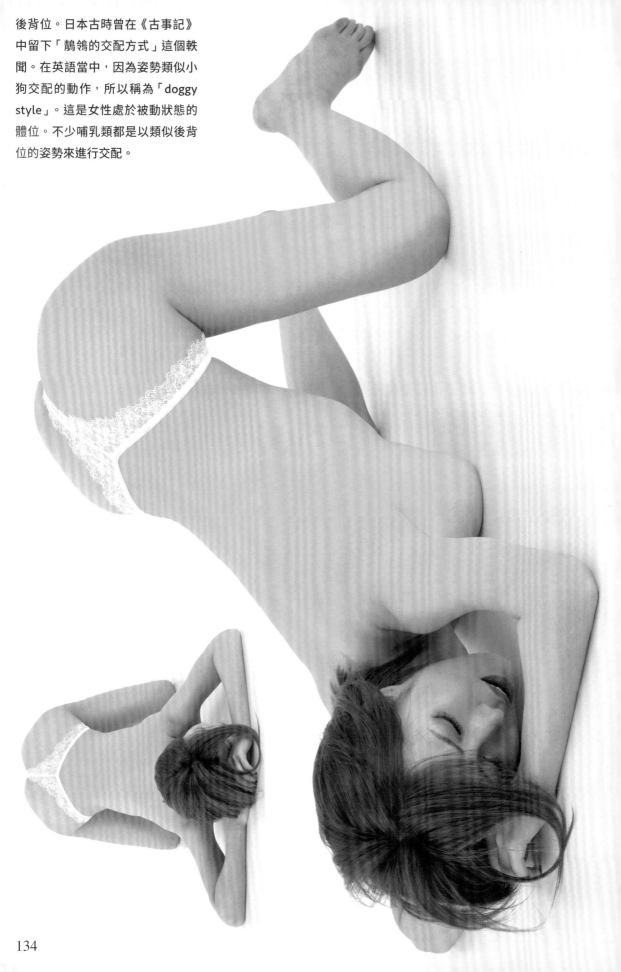

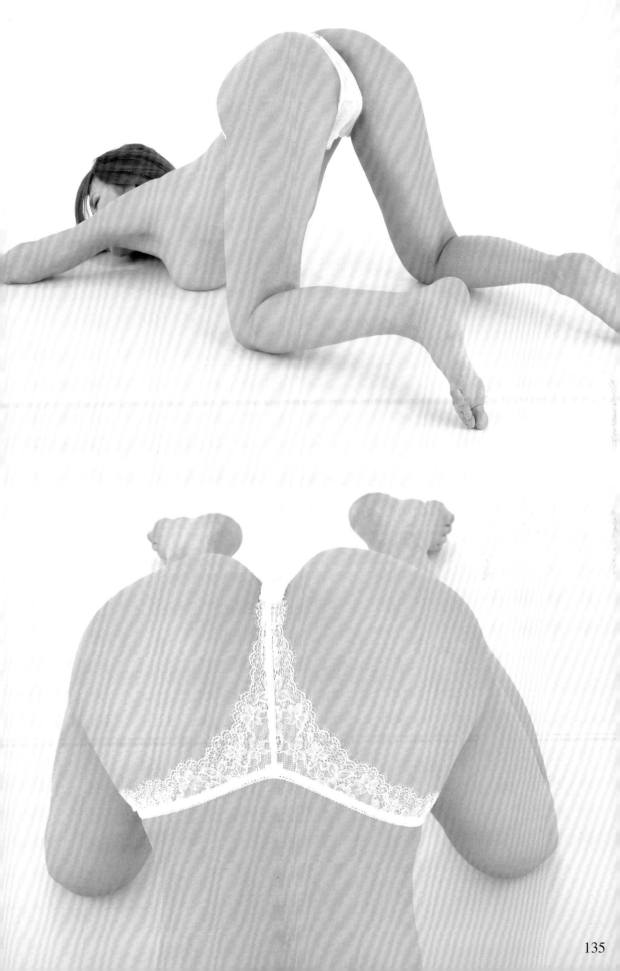

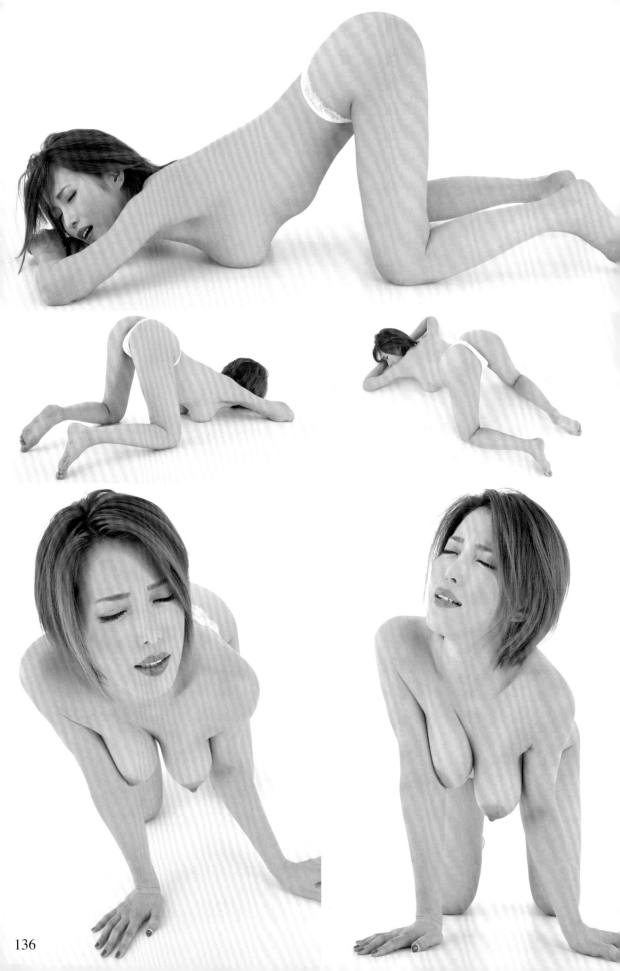

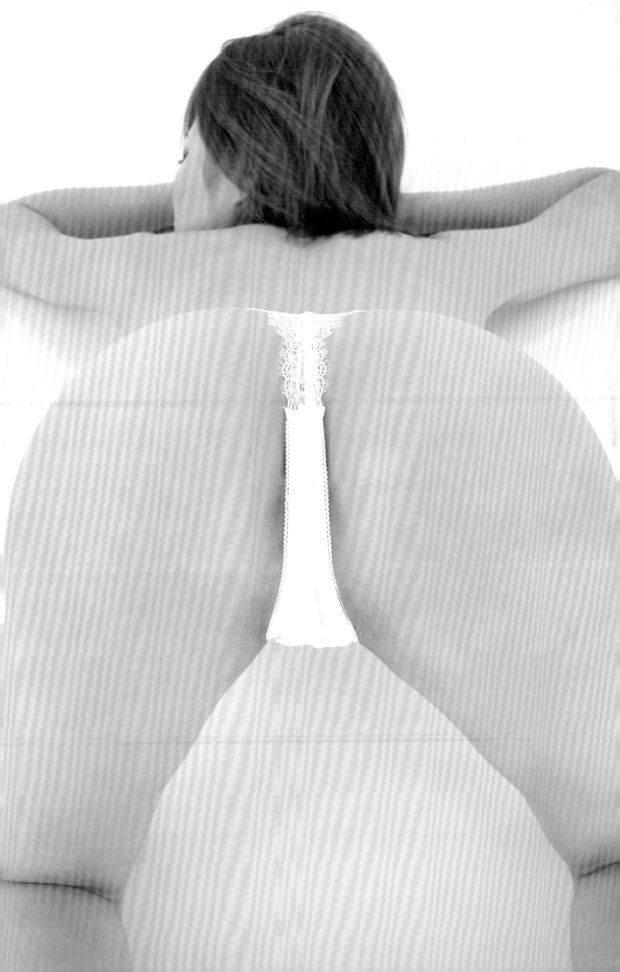

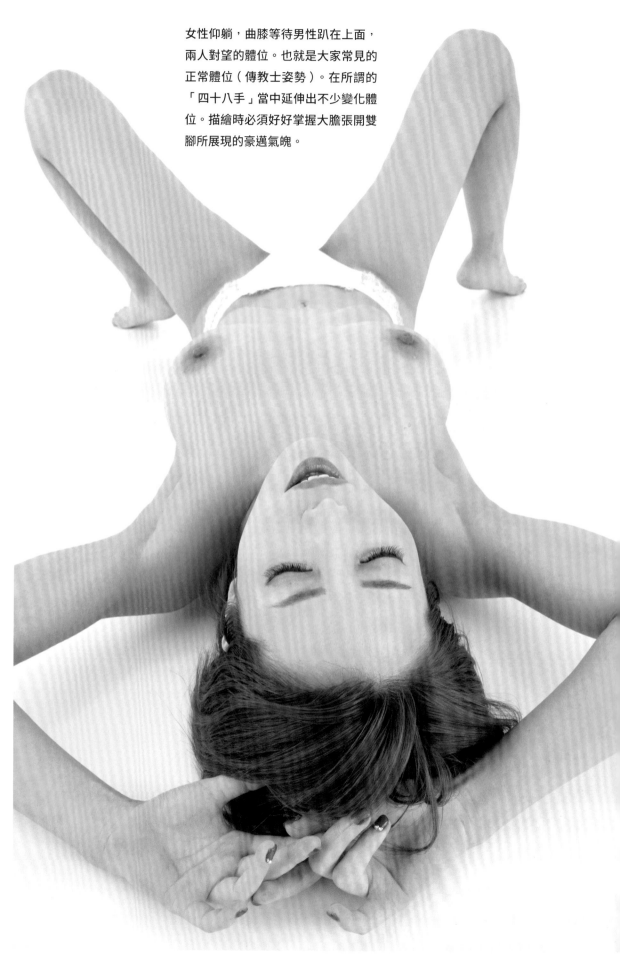

女性仰躺，曲膝等待男性趴在上面，兩人對望的體位。也就是大家常見的正常體位（傳教士姿勢）。在所謂的「四十八手」當中延伸出不少變化體位。描繪時必須好好掌握大膽張開雙腳所展現的豪邁氣魄。

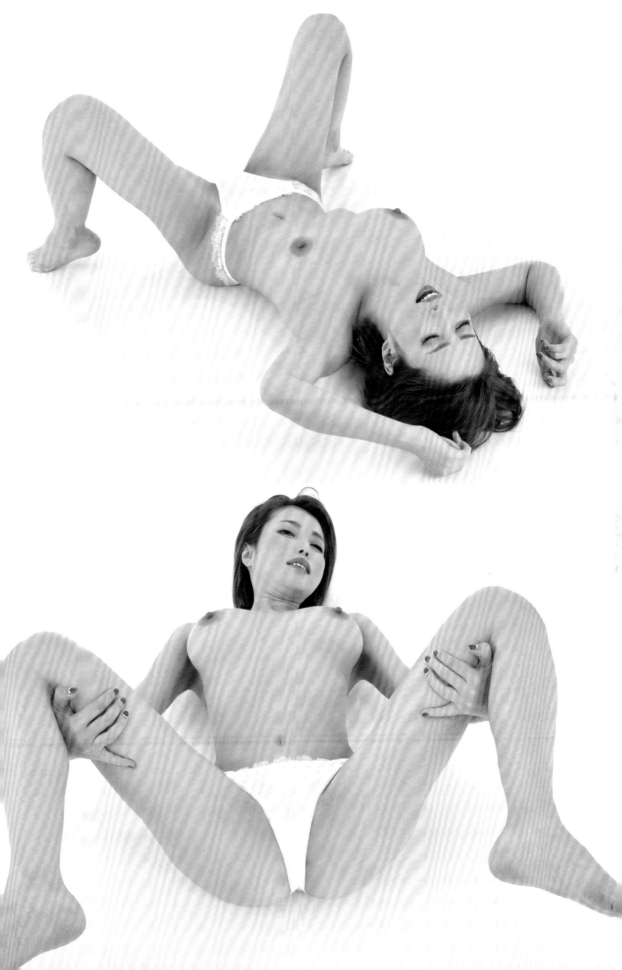

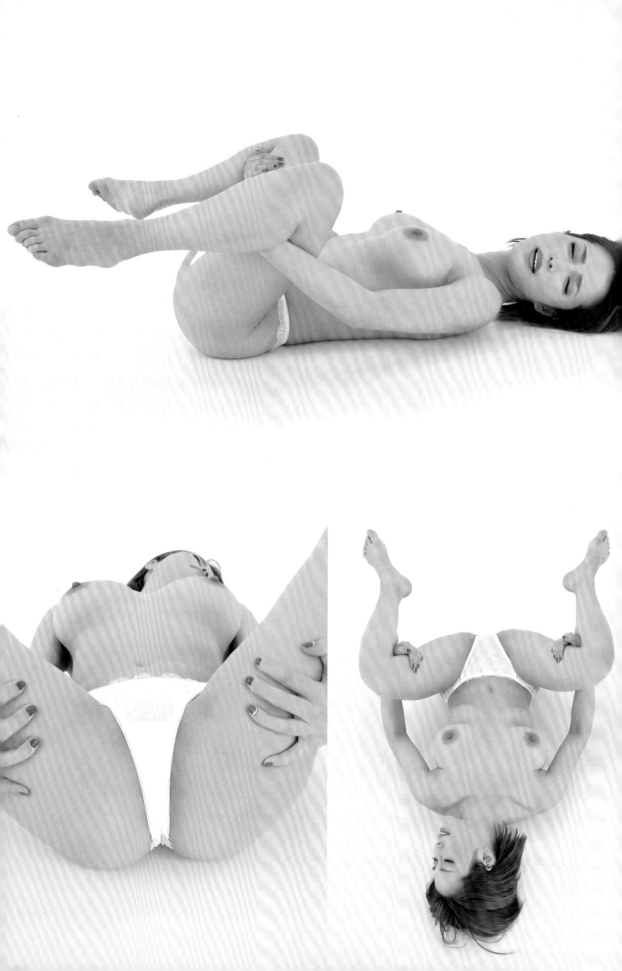

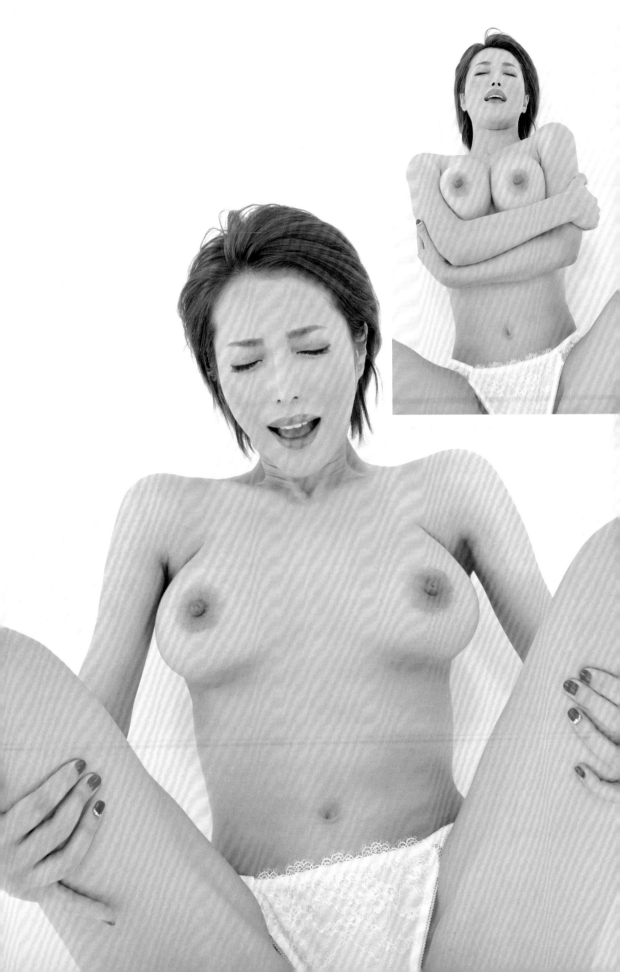

我在這本書中擺出的各種姿勢，
　　大家還喜歡嗎？
儘管是第一次拍攝這樣的照片，
　　不過我可是全力以赴呢！
　　大家一定要多看看我、
　　多把我的樣子畫下來喔！
我會一直支持你們的！by 君島美緒

142

君島みお

143

Perfect
NUDE
POSE

完美裸體姿勢集：君島美緒

2021年10月 1 日初版第一刷發行
2022年12月15日初版第二刷發行

模 特 兒　君島美緒
攝　　影　橫山こうじ
譯　　者　何姵儀
責任編輯　魏紫庭、陳映潔
美術編輯　黃瀞瑢
發 行 人　若森稔雄
發 行 所　台灣東販股份有限公司
　　　　　＜地址＞台北市南京東路 4 段 130 號 2F-1
　　　　　＜電話＞（02）2577-8878
　　　　　＜傳真＞（02）2577-8896
　　　　　＜網址＞http://www.tohan.com.tw
郵撥帳號　1405049-4
法律顧問　蕭雄淋律師
總 經 銷　聯合發行股份有限公司
　　　　　＜電話＞（02）2917-8022

著作權所有，禁止翻印轉載。
購買本書者，如遇缺頁或裝訂錯誤，
請寄回更換（海外地區除外）。
Printed in Taiwan.

東販出版

PERFECT NUDE POSE model KIMIJIMA MIO
© KOUJI YOKOYAMA 2019
Originally published in Japan in 2019 by
GOT Corporation, TOKYO.
Traditional Chinese translation rights arranged with
GOT Corporation, TOKYO,
through TOHAN CORPORATION, TOKYO.

國家圖書館出版品預行編目（CIP）資料

完美裸體姿勢集：君島美緒／橫山こうじ攝影；何
姵儀譯. -- 初版. -- 臺北市：臺灣東販股份有限
公司, 2021.10
144 面；18.2×25.7公分
ISBN 978-626-304-866-9（平裝）

1. 人體畫 2. 裸體 3. 繪畫技法

947.23　　　　　　　　　　　　　　110014652